U0093221

小書痴的下剋上

為了成為圖書管理員
不擇手段！

第一部　沒有書，
我就自己做！VI

香月美夜 ——原作　　鈴華 ——漫畫

椎名優 插畫原案　　許金玉 ——譯

本好きの下剋上

司書になるためには手段を選んでいられません

第一部　本がないなら作ればいい！VI

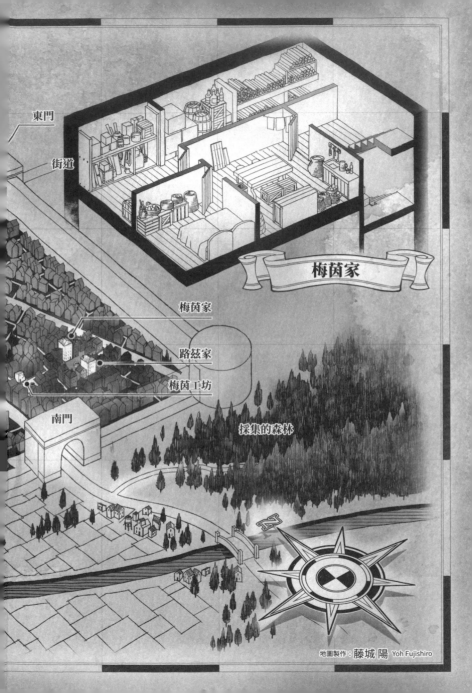

東門

街道

梅茵家

梅茵家

路茲家

梅茵工坊

南門

採集的森林

地圖製作：藤城 陽 Yoh Fujishiro

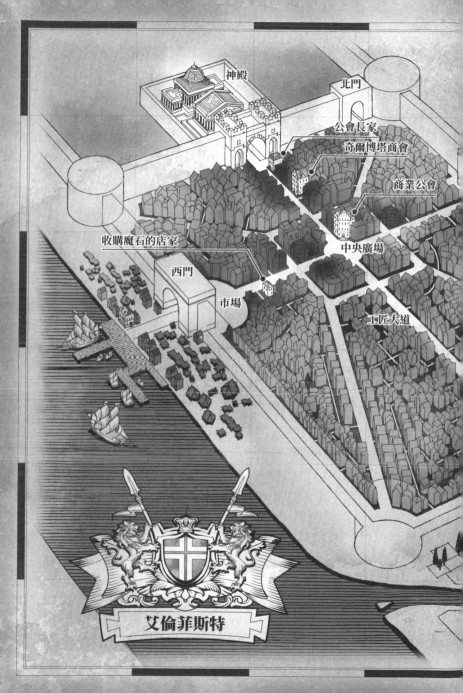

神殿

北門

公會長家

奇爾博塔商會

商業公會

收購魔石的店家

西門

中央廣場

市場

工匠大道

艾倫菲斯特

✦ CONTENTS ✦

芙麗妲與梅茵

等等……

快點讓開！

嗚嚓

我還沒有把書做出來耶！

咕沺！

……咦？
吸塵器壞掉了嗎？

不過，身蝕的熱意
好像減少了一半。

這樣的量再像平常
一樣壓回去……

我……

ピク 蠕動

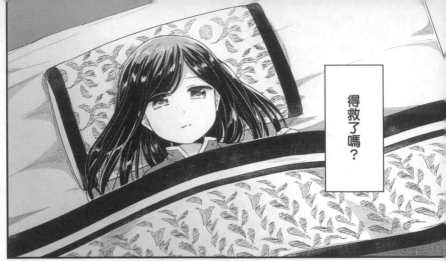

得救了嗎？

這裡是哪裡？

ふか

ふか

蓬鬆

柔軟

好乾淨的床……

梅茵,

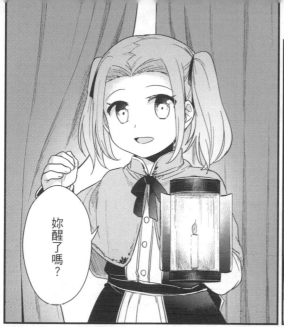

妳醒了嗎?

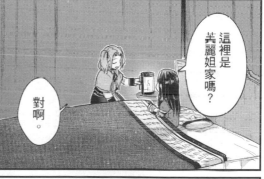

這裡是芙麗姐家嗎?

對啊。

這次的熱意,應該對妳身體造成了很大的負擔。

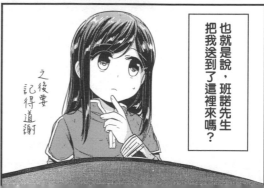

也就是說,班諾先生把我送到了這裡來嗎?

之後要記得道謝

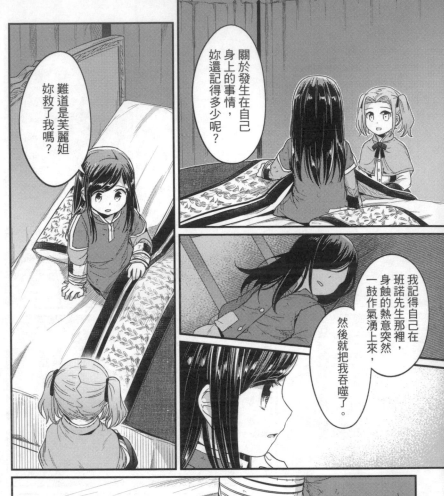

關於發生在自己身上的事情，妳還記得多少呢？

難道是芙麗姐妳救了我嗎？

我記得自己在班諾先生那裡，身蝕的熱意突然一鼓作氣湧上來，

然後就把我吞噬了。

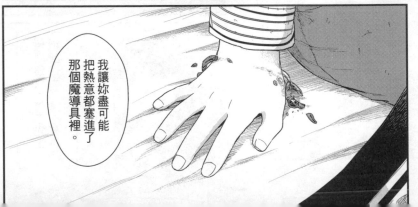

我讓妳盡可能把熱意都塞進了那個魔導具裡。

這樣啊......
謝謝妳。

碎成
碎片了......

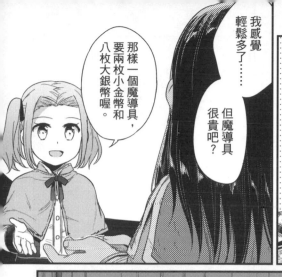

那樣一個魔導具，
要兩枚小金幣和
八枚大銀幣喔。

我感覺
輕鬆多了......

但魔導具
很貴吧？

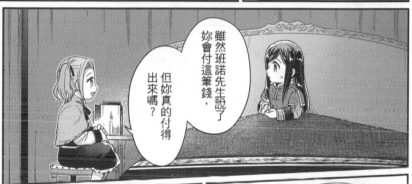

雖然班諾先生說了
妳會付這筆錢，

但妳真的付得
出來嗎？

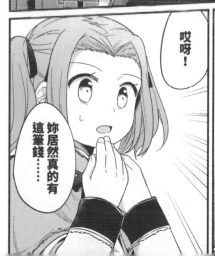

哎呀！

妳居然真的有
這筆錢......

......
我付得出來。

因為班諾先生出了三枚小金幣，買下絲髮精的額外資訊，所以才剛剛好。

代表他早就知道魔導具的價格了嗎？

聽說爺爺告訴班諾先生的價格，是「一枚小金幣與兩枚大銀幣」。

我還以為就算你們預先開始存錢，也絕對會不夠呢。

歪頭

噫！

咦？

可是，對於額外的資訊，一開始他是開價兩枚小金幣吧？

看來班諾先生還是比我技高一籌。

呵呵！

梅茵要是付不出這筆錢，本來還打算就要讓妳改來我們商會登記呢。

這下子沒辦法拉妳過來了。

那時候拒絕了兩枚小金幣的我，幹得好啊！

還有盡可能把資訊費提高的班諾先生，簡直英明！

噫─

關於剛才的魔導具……

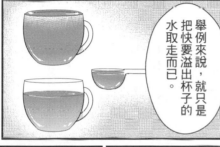

舉例來說，就只是把快要溢出杯子的水取走而已。

連攸關性命的魔導具都會在價格上設陷阱，萬一我真的要來這種店上班，我脆弱敏感的胃一定會破個大洞！

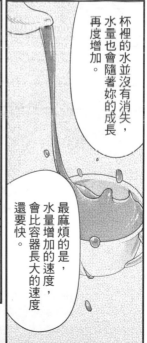

杯裡的水並沒有消失，水量也會隨著妳的成長再度增加。

最麻煩的是，水量增加的速度，會比容器長大的速度還要快。

所以，我想直到再次滿出來之前，大概只剩下一年的時間。

握

嗯……我想也是。

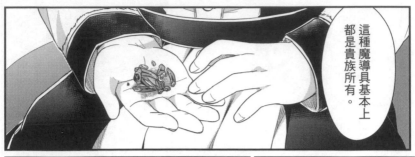

這種魔導具基本上都是貴族所有。

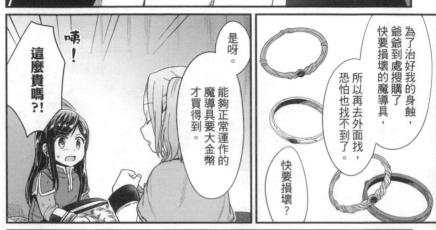

為了治好我的身蝕，爺爺到處搜購了快要損壞的魔導具，所以再去外面找，恐怕也找不到了。

快要損壞？

是呀。能夠正常運作的魔導具要大金幣才買得到。

這麼貴嗎？！

咦！

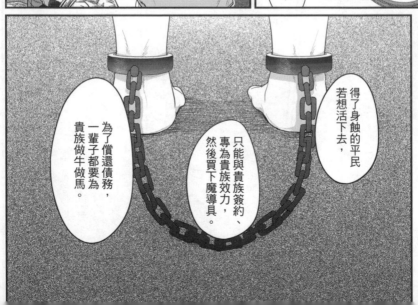

得了身蝕的平民若想活下去，

只能與貴族簽約、專為貴族效力，然後買下魔導具。

為了償還債務，一輩子都要為貴族做牛做馬。

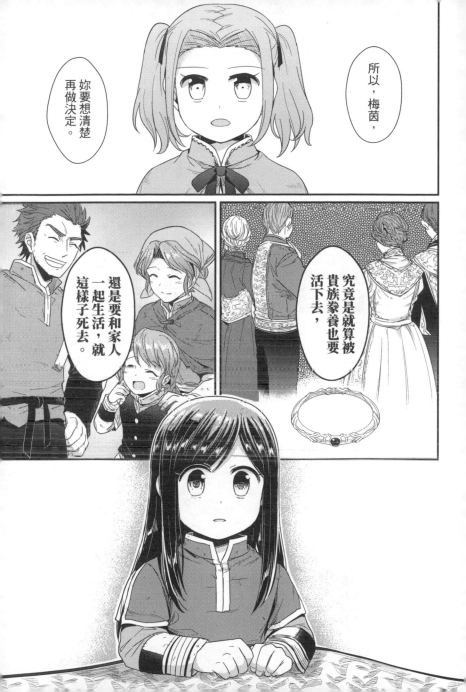

昨天醒來的時候，聽說我被送來這裡已經過了一天。

由於要觀察情況，所以直到明天芙麗妲舉行洗禮儀式之前，都先待在他們家休息。

芙麗妲的舊衣→

梅茵，早安啊。

早安。

……很高興看到妳恢復了精神，但魔導具的援助就只有這麼一次。

那些魔導具都是他為了妳蒐集的嘛。

公會長說得沒錯喔。

爺爺！

畢竟還是得為了芙麗姐保留起來，以備不時之需。

我現在精神很好喔，整個人都神清氣爽。

妳好像完全退燒了呢。

嗯！

微笑

公會長，非常謝謝您願意把貴重的魔導具讓給我。

……不對

那請他們拿「簡易版」……

請幫我轉告他們，記得帶來能讓頭髮產生光澤的洗髮液。

也要通知梅茵的家人一聲才行。

我們會派使者過去，妳有什麼話想轉達嗎？

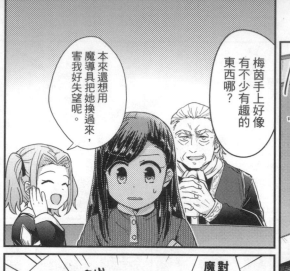

哦……?

本來還想用魔導具把她換過來,害我好失望呢。

梅茵手上好像有不少有趣的東西哪?

パタン 啪嚓

對了,魔導具的錢!

我現在就先付清吧!

拿出

嗶!

竟然真的有這筆錢……

班諾這臭小子。

嘖!

嚙—
嚙—

梅茵！

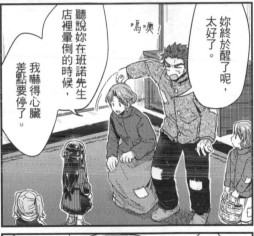

妳終於醒了呢，
太好了。

聽說妳在班諾先生
店裡暈倒的時候，
我嚇得心臟
差點要停了。

嗚噢！

要是老實說出自己
用掉了一個非常
昂貴的魔導具，

媽媽大概會
當場昏倒吧……

對不起，讓
你們擔心了。

因為有些事情，
只有同樣是身蝕的
芙麗姐才知道。

你們把「簡易版洗髮精」帶來了嗎？

有啊。

雖然不知道這種東西能不能當謝禮。

聽路茲說，當時梅茵的情況非常危險。

真的很感謝妳救了我女兒。

芙麗姐，謝謝妳救了梅茵。

不用客氣喔。

……這樣啊。

不，就和先前說的一樣，還是讓梅茵待到明天吧。

要是身體突然發生什麼狀況就不好了。

抬起

梅茵，精神要是好多了，不如今天直接回家吧？

真是給妳添了不少麻煩，那就拜託妳了。

難道是這裡特有的行禮方式嗎？

探頭

拉

悔茵！

蹲下

妳不可以像平常那樣任性喔。

我知道啦。

多莉工作加油喔。

嗯。

梅茵！

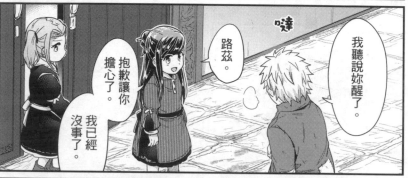

抱歉讓你擔心了。

我已經沒事了。

路茲。

達

我聽說妳醒了。

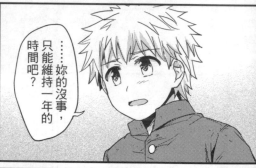

……妳的沒事，只能維持一年的時間吧？

梅茵，妳滿腦子就只有做書！

首先要做書才行！

我會趁著這段時間，再找找看有沒有什麼好方法。

嗯。

那我也去通知班諾老爺爺一聲。

因為他說過，在考慮要不要下午過來探望妳。

哎呀，下午不方便呢。

因為我們下午要一起做點心，

對不對呀，梅茵？

你幫我跟班諾先生說，我之後再去店裡拜訪他。

是沒關係啦……妳們要做什麼？

啊，對喔，之前好像答應過這件事情。

我們

說好的喔！

真的嗎?!

傍晚就會做好了，不然幫你留點試吃的份吧？

我很期待喔！

パタ—ン

嗶嚓

……梅茵，妳對路茲太好了啦。

唔……

才沒有呢，剛好相反。

是路茲對我太好了。

這是在吃醋嗎？

這麼可愛的生物是怎麼回事？

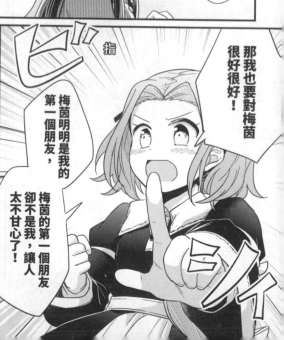

那我也要對梅茵很好很好！

梅茵明明是我的第一個朋友，

梅茵的第一個朋友卻不是我，讓人太不甘心了！

指

ビ

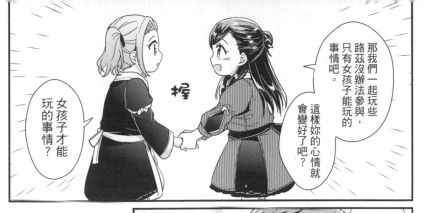

那我們一起玩些路茲沒辦法參與，只有女孩子能玩的事情吧。

這樣妳的心情就會變好了吧？

女孩子才能玩的事情？

握

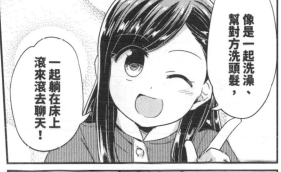

像是一起洗澡、幫對方洗頭髮，

一起躺在床上滾來滾去聊天！

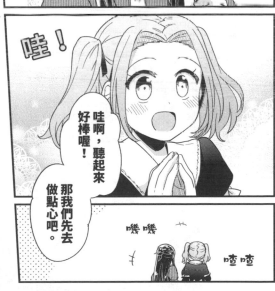

哇！

哇啊，聽起來好棒喔！

那我們先去做點心吧。

喳喳

噗噗

這位是廚師尹勒絲。

妳好啊。

妳好，請多指教。

這裡有烤爐和天秤……

哇啊，也有砂糖耶！

那就可以做「磅蛋糕」了。

磅蛋糕？

是一種把麵粉、雞蛋、奶油和砂糖，用相同比例做出來的點心。

雖然不知道這個世界的重量單位……但只要都放相同的量，應該有天秤也做得出來。

妳真的打算做那種點心嗎？

確實知道做法吧？

基、基本上只要攪拌後再拿去烤就好，只要拿捏好火候，應該是不用擔心。

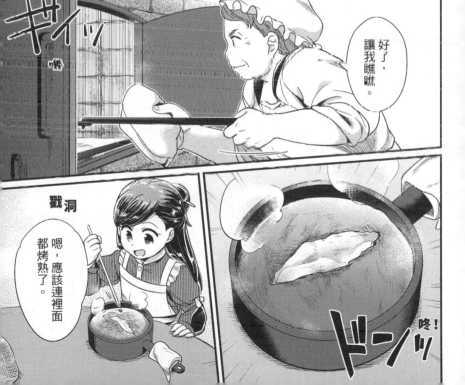

ギイッ

嘰

好了，讓我瞧瞧。

戳洞

嗯，應該連裡面都烤熟了。

ドーン

咚！

好像還不錯嘛？

其實應該要放上兩、三天會更好吃……

但要不要先嘗嘗味道呢？

好厲害喔！

雖然是第一次做，看起來還真好吃。

張望

吃

吃

嗯♪

嗯,
非常成功呢!

哦......
這真是
......

驚嚇
ビク

ぎょろん
目光銳利

梅茵。

......咦?

這氣氛好像
不太妙?

ジリ
逼近

ジリ
逼近

ジリ
逼近

那麼,這個蛋糕就當作
是飯後的點心吧!

衣服也被我們
弄髒了,
現在去洗澡吧!

尹勒絲廚師,
謝謝妳的幫忙。

拉

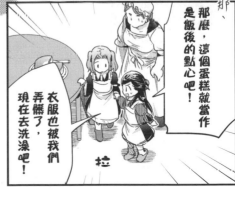

呼~
危險、危險

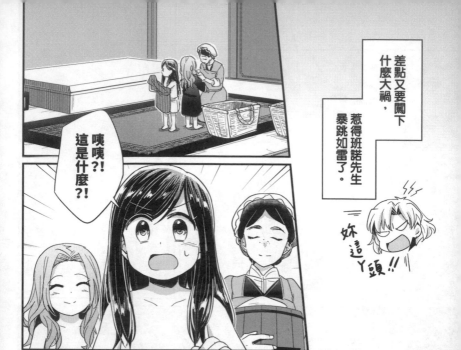

差點又要闖下什麼大禍，惹得班諾先生暴跳如雷了。

妳這丫頭!!

咦咦?!
這是什麼?!

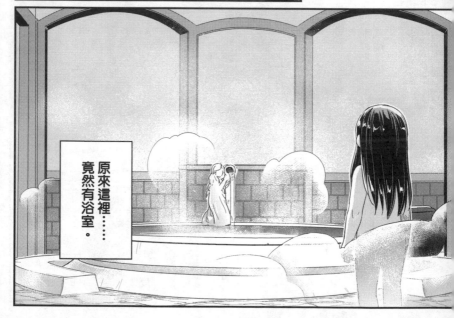

原來這裡⋯⋯竟然有浴室。

嚇到了嗎？

這是爺爺特地重現了貴族宅邸裡的浴室喔。

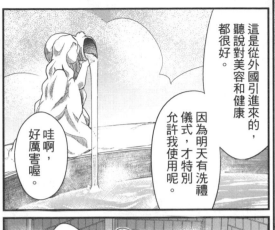

這是從外國引進來的，聽說對美容和健康都很好。

因為明天有洗禮儀式，才特別允許我使用呢。

哇啊，好厲害喔。

啊。

伊蒂小姐。

洗的時候請用這個絲髮精。

能讓頭髮充滿光澤喔。

是……

打開

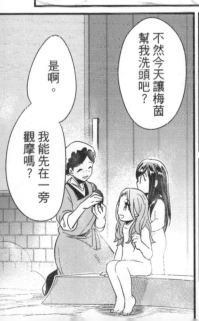

是啊。

我能先在一旁觀摩嗎？

不然今天讓梅茵幫我洗頭吧？

像這裡的空間很大，又有大量的熱水能使用，可以直接抹在頭髮上清洗喔。

在我們家，都只能先加大量的水稀釋，再用布擦乾淨呢。

哎呀，是這樣子嗎？

ゴしゴし 搓揉

ゴしゴし 搓揉

是嗎……

不，現在是班諾先生擁有所有的權利。

這個絲髮精也是梅茵的東西吧？

感覺回家以後無法洗乾淨，我就不必了。

是啊。會往身體抹上香油，然後按摩喔。

梅茵也一起吧？

對了，芙麗姐。

外面那個是按摩床嗎？

話說回來，還真優雅呢。

雖然我自己並不太喜歡泡澡和按摩……

接下來只要洗掉就好了

原來啊。

這間屋子裡的所有東西，都是適應貴族社會的一種練習。

從豪華的服裝、飲食、禮節，甚至是洗澡，

既然有機會習慣，還是先適應比較好喔。

因為常識與習慣的差異非常巨大。

但聽說進入貴族社會以後都必須適應，所以也只能習慣了……呢。

所以他引進了不少貴族宅邸裡有的東西喔。

爺爺也說過一樣的話呢。

呵呵公會長真的很疼妳呢。

這都是對將來的投資喔。

但開店是芙麗姐的夢想,公會長是在支持妳吧?

如果不愛芙麗姐也做不到這些事情喔。

……

啊?!

愛、愛愛愛、愛妾嗎?!

是呀。為了活下去,我已經與貴族簽約了。

對方允許我直到十五歲成年之前，都留在這裡生活。

可是……那個……愛妾是……

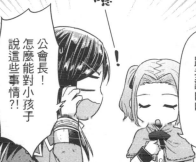

雖然也討論過要不要讓我成為第二夫人或第三夫人，

但一旦成為正式的妻子，繼承權與妻子之間的地位高低這些事就會變得很麻煩。

我們家又比下級貴族有錢，所以很有可能引發無謂的紛爭……

以上都是爺爺跟我說的呢。

公會長！怎麼能對小孩子說這些事情？！

噫！

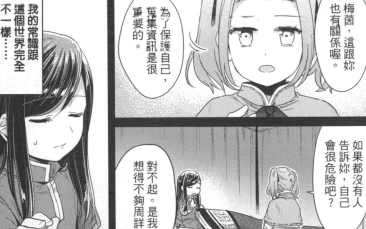

梅茵，這跟妳也有關係喔。

為了保護自己，蒐集資訊是很重要的。

如果都沒有人告訴妳，自己會很危險吧？

對不起。是我想得不夠周詳。

我的常識跟這個世界完全不一樣……

幸好對方也允許我能在貴族區開店。

以前因為身蝕的關係，我本來放棄了，現在又能夠做生意，我非常期待呢！

……這樣啊。

本來因為身蝕的關係幾乎不能外出。

還以為可以解脫，卻又被貴族的契約綁住……

雖說這都是為了自己，但芙麗妲要承擔的壓力真是不小呢。

再加上家人雖然為她花了大筆金錢，卻也看得出來是為自己的將來在做打算。

……所以，她才對我這麼執著嗎？

爸爸他們又會怎麼說呢？

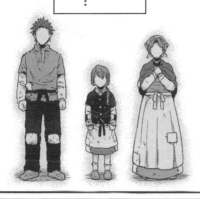

要是知道了，我只有與貴族簽約才能活下去的話……

梅茵，我來了！

點心的味道好香喔。

我們做好了「磅蛋糕」……

嗚噗！

がしっ

抓

咦？

騙人。我感覺很好啊？

幹、幹嘛？

妳今天是不是勉強自己做太多事情了？

捏 捏 捏 捏

妳只是太興奮，才會沒有注意到。

氣色看來很差喔。

彈

啊嗚

但梅茵就算沒有身蝕，身體本來就很虛弱。她只要賣力過頭，累了以後就會突然暈倒。

妳如果沒有身蝕，原本應該很健康吧。

哎呀

可是，她身蝕的熱意應該已經穩定下來了，今天也只是一起做點心和洗澡而已喔？

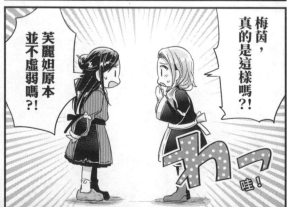

梅茵，真的是這樣嗎？！

芙麗姐原本並不虛弱嗎？！

哇！

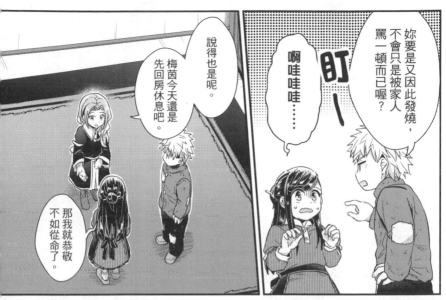

說得也是呢。

梅茵今天還是先回房休息吧。

那我就恭敬不如從命了。

妳要是又因此發燒，不會只是被家人罵一頓而已喔？

啊哇哇哇……

不好意思，能麻煩妳分點「磅蛋糕」給路茲嗎？

嗯，那當然。

那我還是乖乖聽話，好好休息吧。

唔唔……不愧是路茲。

居然一眼就看穿……

摸

摸

パチ
パチ
パチ

昨天晚餐席間
非常熱鬧呢。

わあ
哇啊
哇啊

笑

咦?

主人一家人似乎
都十分喜歡
飯後的甜點，
不停說著希望
妳能留在店裡
工作呢。

嚼
嚼

不過，連家人也
盯上了我是怎麼
回事？

既然有砂糖，
這裡應該有甜點
才對啊。

難不成幸好我上床
睡覺了，所以撿回
了一命？

剛才也請人幫我把早餐
送到房間，
看來真是明智的決定。

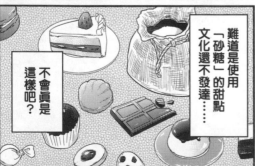

不會員是
這樣吧？

難道是使用
「砂糖」的甜點
文化還不發達……

040

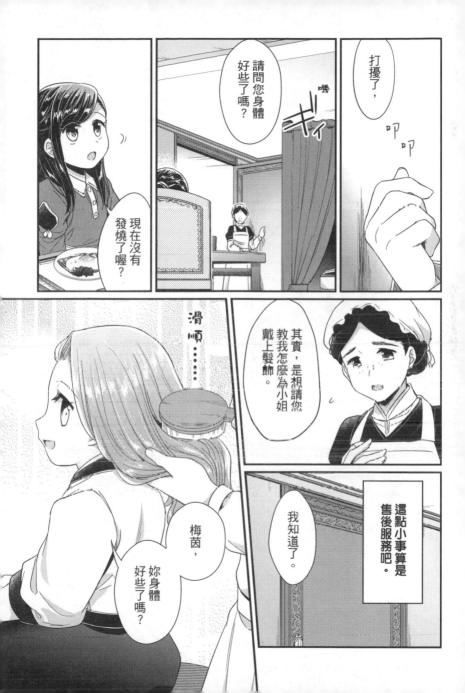

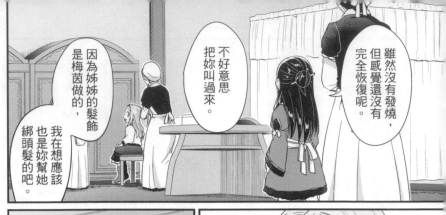

雖然沒有發燒，但感覺還沒有完全恢復呢。

不好意思把妳叫過來。

因為姊姊的髮飾是梅茵做的，我在想應該也是妳幫她綁頭髮的吧。

可以幫我綁成和她一樣的髮型嗎？

我另外再幫妳編髮。

請您務必教我。

嗯……

可是都已經做了兩個髮飾，還是綁成兩條馬尾吧。

梅茵，妳的洗禮儀式在夏天吧？

已經決定好要做什麼髮飾了嗎？

我打算在過冬期間製作，但還沒有決定好款式。

哎呀，那麼我便拭目以待吧。

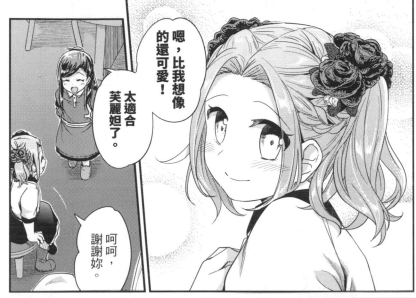

嗯，比我想像的還可愛！

太適合芙麗妲了。

呵呵，謝謝妳。

這也是為了練習當個貴族，是貴族千金才有的穿衣方式嗎？

操作是我，很可能會因為看不見就打到別人。

妳不嫌棄的話，要不要待在我的房間，觀看洗禮儀式的遊行隊伍呢？

我以前都是待在窗戶旁邊參觀喔。

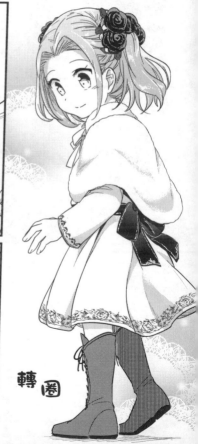

冬天的洗禮儀式還能戴著這般栩栩如生的花朵……

簡直就像是上天派來的使者，再不然就是帶來春天的萌芽女神。

感動

嚇到

ビクッ

くわっ

瞪大

☆ ☆

梅茵！

妳做得真是太好了！

她就是梅茵嗎？

原來真的有這個人啊。

梅茵小姐，您沒事吧？

噫呀

梅茵，梅茵。

咦？

咦？

好小一隻喔。

沙沙鬧鬧

わい

呼～

哪裡是一點了！

主人他們都不是壞人……

只是個性比較強勢一點而已。

喧鬧 嘈雜

公會長一家人都有不聽別人說話的遺傳基因嗎？

呼～

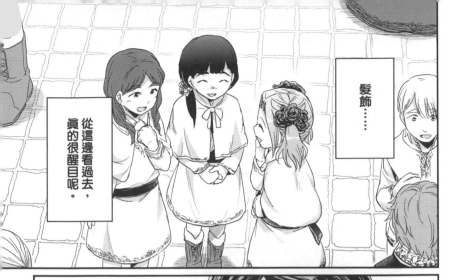

從這邊看過去，真的很醒目呢。

髮飾……

多莉那時候一定也很顯眼吧。

多莉又長得那麼可愛，大家一定都對她議論紛紛。

究竟是就算被貴族豢養也要活下去，還是要和家人一起生活，就這樣子死去——

………

嗯………

您的臉色不太好看呢，怎麼了嗎？

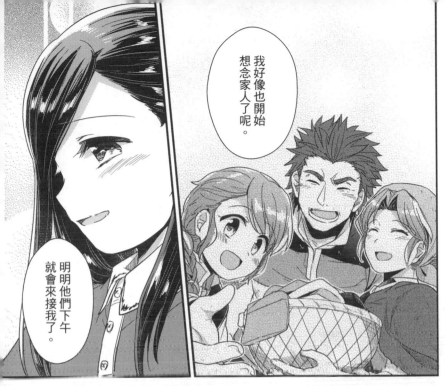

我好像也開始想念家人了呢。

明明他們下午就會來接我了。

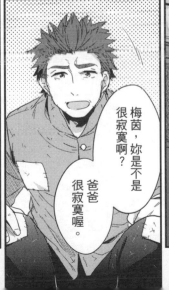

梅茵，妳是不是很寂寞啊？

爸爸很寂寞喔。

ゴーン
ゴーン

噹噹

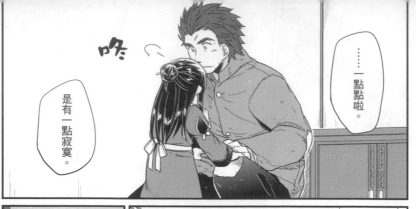

咚

……一點點啦。

是有一點寂寞。

抓

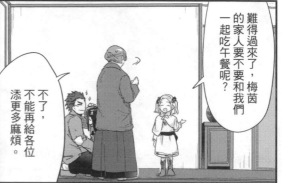

難得過來了，梅茵的家人要不要和我們一起吃午餐呢？

不了，不能再給各位添更多麻煩。

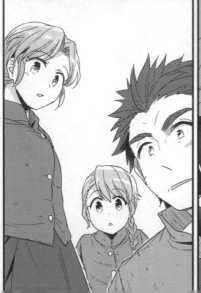

……好多天沒回家了，我想吃媽媽做的飯。

虧我還想吃看看大餐呢……

多莉，對不起喔。

現在比起豪華的大餐，我更想吃媽媽煮的飯嘛。

因為伊娃煮的飯非常美味啊。

芙麗妲家雖然乾淨又方便，我卻一點也不想永遠住在那裡生活。

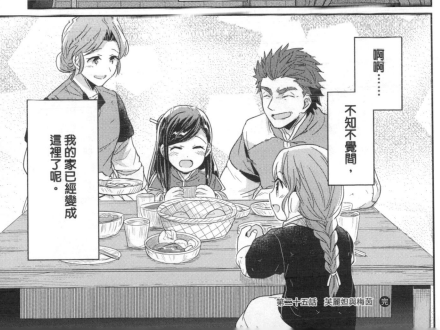

啊啊……不知不覺間，

我的家已經變成這裡了呢。

第二十五話 芙麗妲與梅茵 完

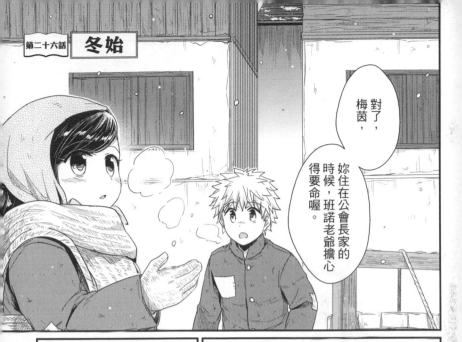

第二十六話 冬始

對了，梅茵，妳住在公會長家的時候，班諾老爺擔心得要命喔。

難不成是我在心裡求救時，他感應到了嗎？

啊

那我呢？

……

嗯？

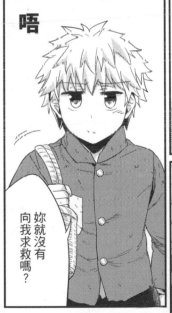

唔

妳就沒有向我求救嗎？

妳、妳笑什麼啊?!

啊哈哈!

噗!

你不是幫我提醒芙麗姐,說我活動過度會發燒嗎?

多虧了你,我才能好好睡一覺,也避開了公會長他們的拉攏喔。

因為路茲早就救過我了啊。

梅茵,那走吧。

嗯。

嘿嘿,這樣啊。

所以你已經救了我一命啦。

吵吵

鬧鬧

明明現在開始下雪了，客人卻好多呢。

對我們商會來說，冬天才是旺季。

是這樣嗎？

玩法簡單的有撲克牌、歌牌、將棋……

我想黑白翻轉棋應該也可以吧？

可以賣給有錢人的娛樂用品嗎……

被大雪困在屋子裡時，為了能打發時間，客人往往更願意打開荷包花錢。

妳想到什麼了嗎?

但都是用紙做比較好的東西呢。

目前做的紙張品質,並不適合做成紙牌。最主要是價格會變得很貴。

也許可以改用薄木板製作……

但路茲削得出來嗎?

之前已經說好,「我想的東西都由路茲來做」。不太想在洗禮儀式之前破壞這個前提呢。

呼

嗚啊?!

喂。

妳身體恢復了吧?

ぬっ
伸

老爺，梅茵只是在想事情而已，她沒事的。

這樣啊。

盯

是的。

讓你擔心了。

啪噹

關於臭老頭是个是真的會讓妳使用魔導具，其實我也只能賭一把⋯⋯

他們好像想把我拉攏到公會長的商會去。

還債⋯⋯

要是付不出錢來，我就必須換去他們商會還債吧？

嗯，算是吧。

笑

不過，錢妳已經付了吧？

咚!

那個臭老頭!

聽說公會長告訴班諾先生，價格是一枚小金幣和兩枚大銀幣，

但其實是兩枚小金幣和八枚大銀幣……

我身上的錢剛好勉強足夠，真是好險呢。

他們兩人也顯得很吃驚喔。

對喔，之前妳提高了資訊費。

不錯，至少反將了他們一軍。

呵

呢……

我有個完全無關的問題……

我在芙麗姐家看到了砂糖，那在這裡很少見嗎？

雖然很不想在他心情好的時候潑冷水，

但那件事也非說不可吧……

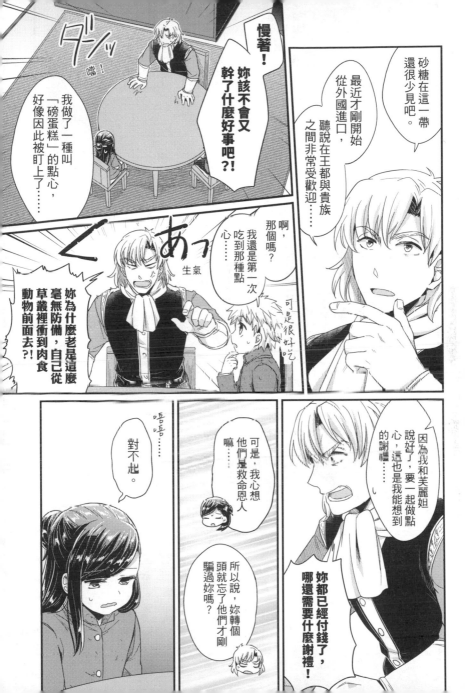

慢著！
妳該不會又
幹了什麼好事吧？！

ダンッ
喵！

砂糖在這一帶
還很少見吧。

最近才剛開始
從外國進口，
聽說在王都與貴族
之間非常受歡迎……

我做了一種叫
「磅蛋糕」的點心，
好像因此被盯上了……

啊，
那個嗎？
我還是第一次
吃到那種點
心……

可是很好吃

あっ
生氣

妳為什麼老是這麼
毫無防備，自己從
草叢裡衝到肉食
動物前面去？！

因為我和芙麗姐
說好了，要一起做點
心，這也是我能想到
的謝禮……

妳都已經付錢了，
哪還需要什麼謝禮！

可是，我心想
他們是救命恩人
嘛。

所以說，妳轉個
頭就忘了他們才剛
騙過妳嗎？

對不起。

嗚嗚……

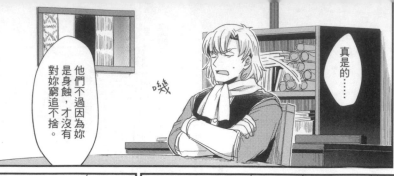

他們不過因為妳是身蝕，才沒有對妳窮追不捨。

真是的……

哦

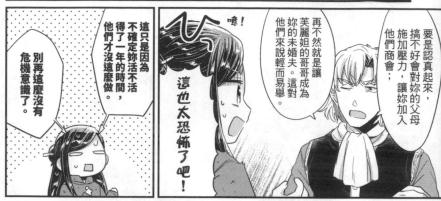

要是認真起來，搞不好會對妳的父母施加壓力，讓妳加入他們商會；

再不然就是讓芙麗姐的哥哥成為妳的未婚夫。這對他們來說輕而易舉。

嘰！

這也太恐怖了吧！

這只是因為不確定妳活不活得了一年的時間，他們才沒這麼做。

別再這麼沒有危機意識了。

所以妳沒收半點錢，就把可以賣給貴族的東西提供給了他們嗎？

連做法也給了他們啊。

那麼，妳只是把做好的點心交給他們而已嗎？

不，我們是一起做的……

那我們也請廚師製作，再拿出來賣不就好了嗎？

現在砂糖
還很難取得。

那就只能
放棄了呢。

等班諾先生都
準備好了，
我也可以免費告
訴你「磅蛋糕」
的做法喔。

聽妳這樣說，
似乎還知道其他種
點心嘛？

接下來的要
付錢才能說。

唧唧——！

把這份強硬給我
用在對方身上。

你們要報告的事情
就這些了嗎？

不，還有
一件事情。

冬季期間我因為
一出門就會病倒，
所以在春天來臨前
都沒辦法過來。

還請班諾先生
不用擔心。

受洗過後，
妳真的有辦法
工作嗎？

其實我對此也
經常感到不安。

但因為放晴的早上要去採帕露，所以會趁陰天拿來店裡。

帕露嗎？真懷念啊。帕露果汁可是小孩子的大餐。

冬季期間會由我帶髮飾過來給你⋯⋯給老爺。

我今年一定要再吃到帕露煎餅！

⋯⋯帕露煎餅？

嘿嘿

那是什麼？

呵⋯⋯

路茲，這個點心的做法最好保密喔。

不能外出的日子就要開始了呢。

不然以後可能都採不到帕露了。

對喔

這是只有我們知道的樂趣，所以要保密。

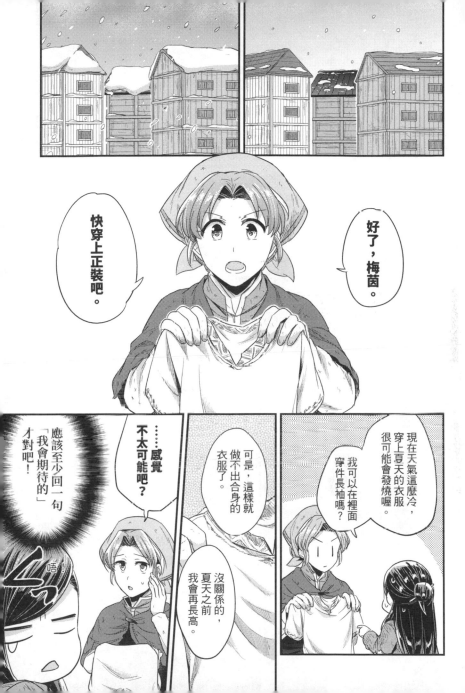

好了，梅茵。

快穿上正裝吧。

現在天氣這麼冷，穿上夏天的衣服，很可能會發燒喔。

我可以在裡面穿件長袖嗎？

可是，這樣就做不出合身的衣服了。

沒關係的，夏天之前我會再長高。

……感覺不太可能吧？

應該至少回一句「我會期待的」才對吧！

唔

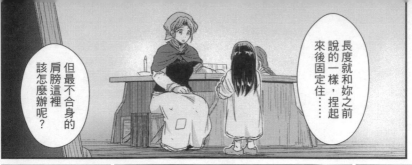

長度就和妳之前說的一樣，捏起來後固定住……

但最不合身的該怎麼辦呢？肩膀這裡

肩膀就像這樣……

拉

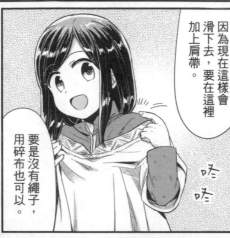

因為現在這樣會滑下去，要在這裡加上肩帶。

要是沒有繩子，用碎布也可以。

咚咚

這樣一來就不會滑下去了呢。

可是，這兩邊擠在一起的布料太難看了。

反正到時候會用腰帶綁起來，應該沒關係吧？

不行，這樣子太難看了。

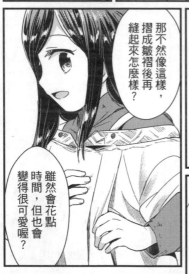

那不然像這樣，摺成皺褶後再縫起來怎麼樣？

雖然會花點時間，但也會變得很可愛喔？

窸窸窸

窸窣窣

那妳脫下來讓我縫正裝吧。

是啊⋯⋯

這麼做倒是可以。

梅茵好好喔。

正裝變得這麼豪華。

只是因為重做新衣太辛苦了，才這樣子修改喔。

⋯⋯不過，其實多莉平常穿的衣服，大部分也都是鄰居給的舊衣就是了。

好衣服⋯⋯

而且新衣服每次都是多莉先穿，我拿到的都是舊衣吧？

啊，對喔。

065

媽媽，我可以用家裡的線嗎？

妳可以用刺繡後剩下來的那些線。

那我來做自己要戴的髮飾吧。

我記得是這樣子編……

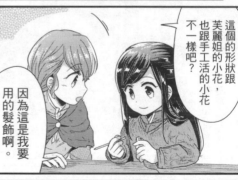

這個的形狀跟芙麗姐的小花，也跟手工活的小花不一樣吧？

因為這是我要用的髮飾啊。

如果妳不介意不一樣，我們就一起做吧。

我也想做梅茵的髮飾給妳。

多莉，謝謝妳。

既然要做，妳不做成芙麗姐那樣的華麗髮飾嗎？

但線的品質不一樣，我想應該沒辦法做出一樣的成品喔。

梅茵，
妳穿上看看。
我縫好了。

梅茵，
髮飾用的
小花也
做好了喔。

現在擔心也
來不及了吧？

但是，穿這樣出
去會很醒目喔？

髮飾就已經很
引人注目了，
結果根本沒差啊。

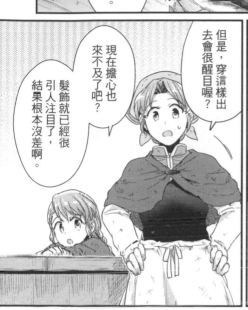

現在這樣變得很像是
有錢人家的小姐呢。

比我想的還
不費工夫，
我是無所謂啦……

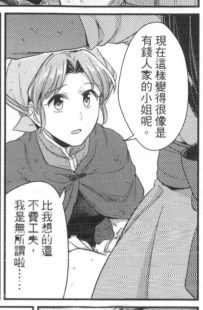

今天也光鏟雪和照顧那些
醉漢就忙了一整天……

我回來了～

嗯。

好不容易做得
這麼可愛，
我就穿這樣去吧！

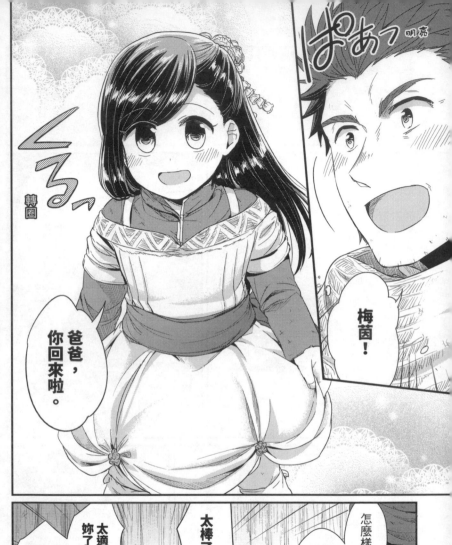

ぱあっ 明亮

梅茵!

爸爸,你回來啦。

轉圈

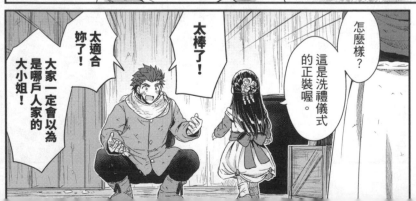

怎麼樣?

這是洗禮儀式的正裝喔。

太棒了!

太適合妳了!

大家一定會以為是哪戶人家的大小姐!

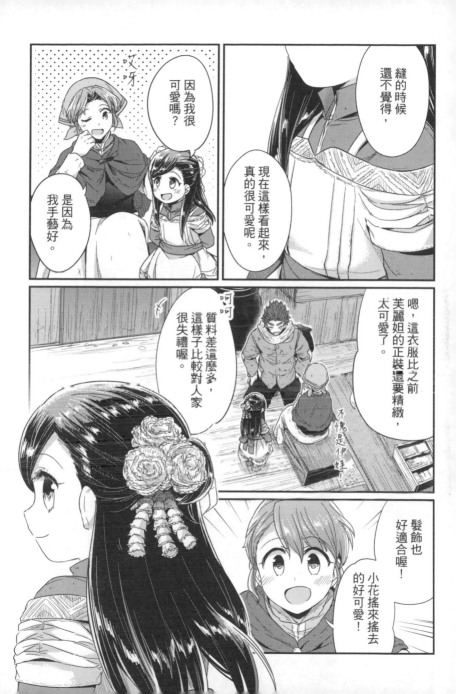

果不其然，最後我又發燒病倒了。

哈啾！

數天後

打擾了～

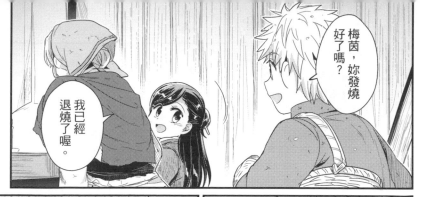

梅茵，妳發燒好了嗎？

我已經退燒了喔。

路茲，你把學習用的工具帶來了嗎？

嗯。我還帶了9個做好的木簪來。

現在小花做好12個了。

那我來完成髮飾吧。

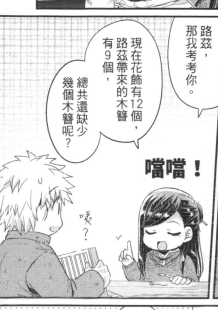

路茲，那我考考你。

現在花飾有12個，路茲帶來的木簪有9個，總共還缺少幾個木簪呢？

嘎嘎！

咦？

梅茵真的在教你這些事情喔？

梅茵的文字和計算很厲害喔。

只不過沒力氣的程度也很厲害。

路茲，後半句可以省略！

12-9..

呃⋯⋯3個！

答對了！你學得很認真嘛。

咚幾

趁著路茲學習的時候，我繼續做書吧。

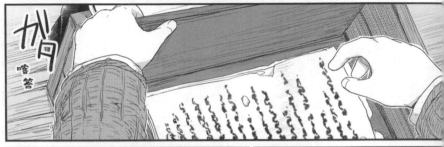

嗒答

因為是把做失敗的紙張疊在一起，所以比較像是記事本，

但只要寫上文字，就是專屬於我的書了呢。

呵呵～♪

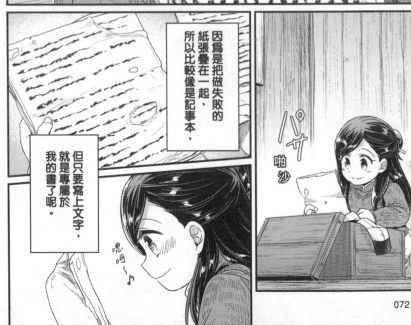

パサ
啪沙

對了，路茲。

你家人都反對你當商人吧？

媽媽……

這樣下去真的好嗎？

我啊，一直很擔心路茲，說你想成為商人，是不是因為梅茵的關係。

因為路茲很會照顧人，心地又善良，是不是只是在配合梅茵。

才不是這樣！

是我想成為商人，才叫梅茵幫我介紹的。

可是，學徒的工作並不輕鬆，沒辦法讓你一邊照顧別人，一邊還能工作。

這樣啊。

所以想當商人的是路茲吧。

其實是我把梅茵捲進來的才對！

シン……

安靜……

你要是分心照顧梅茵，也沒辦法發揮全力做好工作喔。

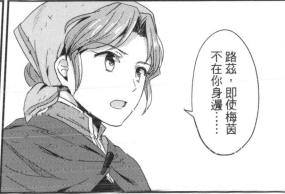

路茲，即使梅茵不在你身邊……

我當然會繼續。

握

比如說她因為身體太虛弱而辭掉工作，你也會繼續當商人嗎？

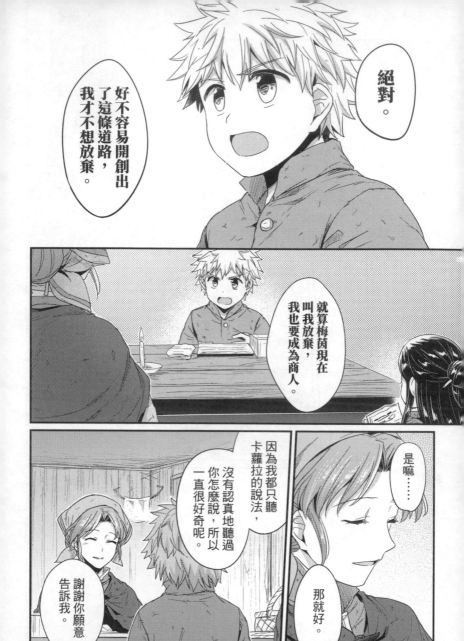

絕對。

好不容易開創出了這條道路，我才不想放棄。

就算梅茵現在叫我放棄，我也要成為商人。

因為我都只聽卡蘿拉的說法，沒有認真地聽過你怎麼說，一直很好奇呢。

謝謝你願意告訴我。

是嘛……

那就好。

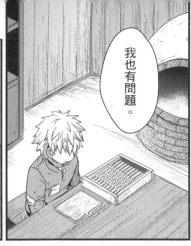

我也有問題。

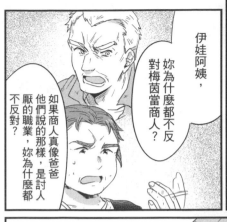

伊娃阿姨，妳為什麼都不反對梅茵當商人？

如果商人真像爸爸他們說的那樣，是討人厭的職業，妳為什麼都不反對？

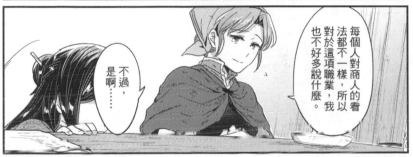

每個人對商人的看法都不一樣，所以對於這項職業，我也不好多說什麼。

不過，是啊……

之所以不反對，應該是因為梅茵一直以來身體都很虛弱吧。

咦？

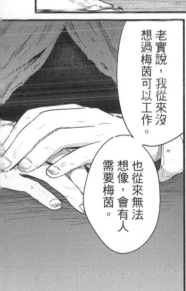

老實說，我從來沒想過梅茵可以工作。

也從來無法想像，會有人需要梅茵。

所以如果梅茵能做自己擅長的事情，又能夠幫助到別人，也願意努力去做那份工作的話……

我當然不會反對呀。

那我也會努力去做，不知道他們會不會答應呢。

這樣啊……

媽媽……

希望有一天會答應你呢。

嗯。

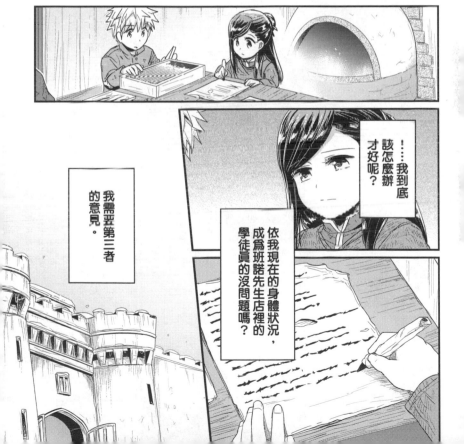

！……我到底該怎麼辦才好呢？

依我現在的身體狀況，成為班諾先生店裡的學徒員的沒問題嗎？

我需要第三者的意見。

就我個人來看，我認為妳最好別加入班諾的商會。

為什麼？

奇爾博塔商會現在正在急速發展，工作量非常龐大，我不認為梅茵的體力應付得來。

咦？

麻煩你了。

還有，接下來我要說的話很現實，本來不該說給小孩子聽……

但妳想聽嗎？

雖然也有些工作，主要是負責計算與檢查文書資料，

但畢竟有交貨期限，很難託付給一個身體不知道何時會出狀況的小孩子。

要是一個學徒老是休息，或者都做些不需要體力的輕鬆工作，

其他人心裡只會對妳越來越不滿吧？

呼一呼一

……這樣想想的確是呢。

叩叩

那我直說了。

我勸妳打消念頭的最主要理由，

就是「人際關係」。

再來，我想薪水方面也會有問題。

一個能為商會帶來龐大利益的孩子，不可能領和一般學徒一樣的薪水吧？

傾身

而且，我還有一件事情很擔心……

呃……

我想薪水本身是一樣的，

商品的利潤

薪水　薪水

但會以其他名義，再支付「商品的利潤」給我吧。

就算是這樣，一個學徒的薪水，還是有可能比工作了十幾年的老鳥還要高。

這很可能引來麻煩。

嗚啊啊啊啊……

悄聲

結果梅茵身上的病，就是身蝕吧？

歐托先生，你早就知道了嗎？

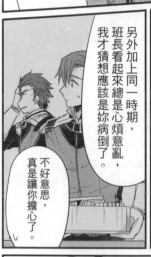

另外加上同一時期，班長看起來總是心煩意亂，我才猜想應該是妳病倒了。

不好意思，真是讓你擔心了。

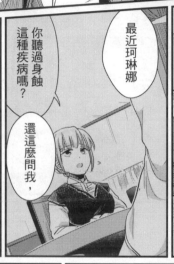

最近珂琳娜

你聽過身蝕這種疾病嗎？

還這麼問我，

我並不知道，只是聽班諾說過他這麼懷疑而已。

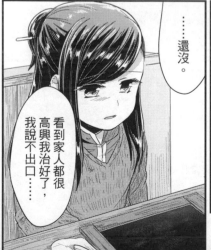

……還沒。

看到家人都很高興我治好了，我說不出口……

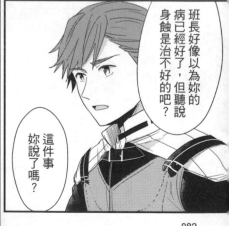

班長好像以為妳的病已經好了，但聽說身蝕是治不好的吧？

這件事妳說了嗎？

082

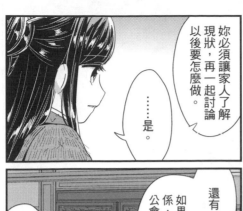

妳必須讓家人了解現狀，再一起討論以後要怎麼做。

……是。

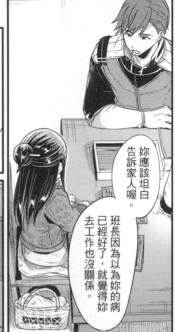

妳應該坦白告訴家人喔。

班長因為以為妳的病已經好了，就覺得妳去工作也沒關係。

還有，如果妳想和貴族攀上關係，應該去歷史悠久的公會長那裡比較好。

還是說，妳有什麼理由非去班諾的商會不可嗎？

班諾先生雖然有時也很強勢，提到錢就雙眼發亮。

還動不動就想測試我們——

可是我也感覺得出來，他是想幫助我們成長。

我並不是非去班諾先生的商會不可……

只是因為公會長太強勢了，再加上他經商的手段，都讓我很不能適應。

嘻嘻

哦～？

賊笑

班諾他嗎～

感覺這段對話會傳進班諾先生的耳裡。

而且……

我也還沒有下定決心，

是否不惜為貴族賣命也要活下去。

記得要和家人好好商量。

看來妳必須先想好自己要怎麼活下去。

……

我覺得這也是不錯的選擇喔。

還有像是待在家裡，只負責開發商品，身體好的時候再過來這裡幫忙。

呵呵

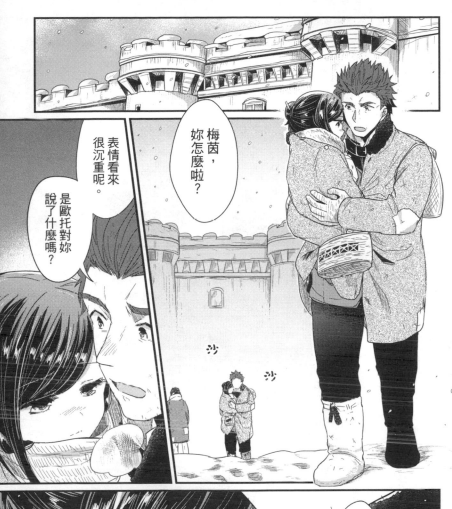

梅茵，
妳怎麼啦？

表情看來
很沉重呢。

是歐托對妳
說了什麼嗎？

爸爸……

我有話要跟
你說。

跟我的病有關。

那回家後再說吧。

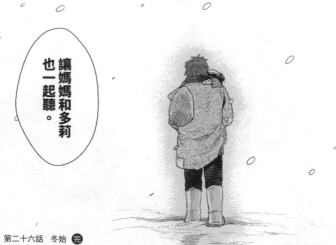

讓媽媽和多莉也一起聽。

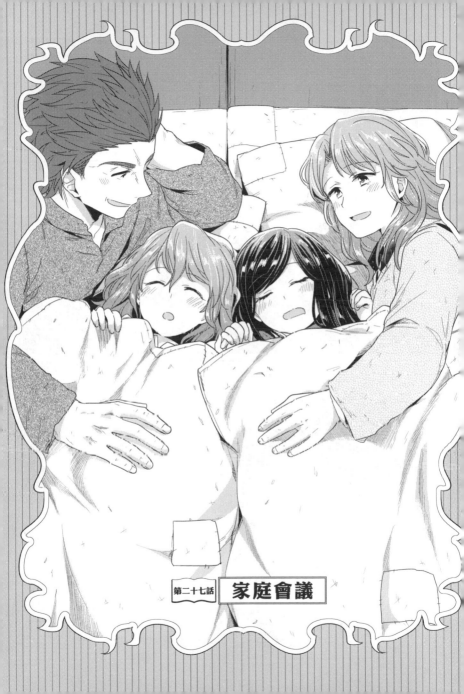

第二十七話 家庭會議

那麼……

コト
叩咚

發生什麼事了？

會向我們好好說明吧？

是梅因有話要說。

……

呃……

妳在公會長家住了幾天後，是治好了病才回來的吧。

難道不是這樣嗎？

……那個

是關於我生病的事情……

握

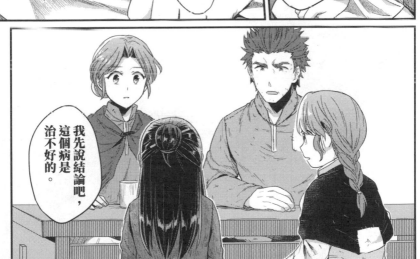

我先說結論吧，這個病是治不好的。

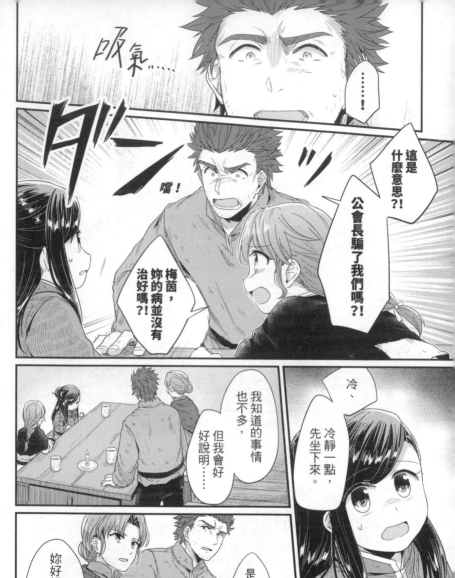

吸氣……

ダーッ

嗡！

……！

這是什麼意思?!

公會長騙了我們嗎?!

梅茵，妳的病並沒有治好嗎?!

冷、冷靜一點，先坐下來。

我知道的事情也不多，但我會好好說明……

是啊。

妳好好說明吧。

坐下

ドガッ

我身上的病叫作「身蝕」，是種非常罕見的疾病。

我從來沒聽說過。

梅茵之前跟我說過，

呃──！

這種病要治好非常花錢吧？

……?!

非常花錢

嗒答

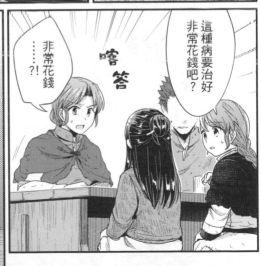

雖然我很想隱瞞自己花了多少錢，但看來是不可能了吧。

身蝕這種疾病呢⋯⋯

是體內會有股熱意不受控制地流動，

而且還會不斷成長增加。

每當我非常生氣，或是沮喪得失去求生意志的時候⋯⋯

熱意就會不受控地在體內亂竄，

會有一種自己要被吞噬掉的感覺。

就會再也壓抑不了，一下子爆發出來，彷彿要衝出我的身體。

增、增加以後會怎麼樣嗎？

雖然平常可以靠意志力把它壓下去，

但置之不理的話，熱意還是會持續增加。

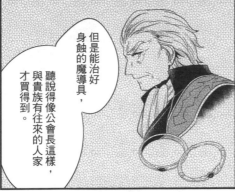

但是能治好身蝕的魔導具，聽說得像公會長這樣，與貴族有往來的人家，才買得到。

前陣子，是公會長使用了魔導具，幫我吸收掉了熱意。

所以，梅茵這次能得救……還是要感謝公會長的幫忙嗎？

不可能完全治好。

嗯。

嗚——

可是，他們說就算用魔導具吸走了熱意，熱意還是會不停增加……

他們已經說過，不會再提供魔導具了，

所以要我自己決定，以後打算怎麼做。

以後？

所以有方法可以治好嗎?!

喀答

只有兩個方法，一個是與貴族簽約，為他們賣命，

一個是和家人生活，直到死去為止……

芙麗妲說，她是因為家境富裕，又是有勢力的商人，才能夠與條件不錯的貴族簽約。

為貴族賣命？這是什麼意思？

但像我與貴族並沒有往來，就算簽了約，也不知道會遭到什麼樣的對待。

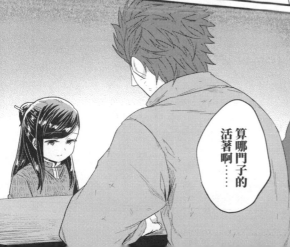

這樣……

算哪門子的活著啊……

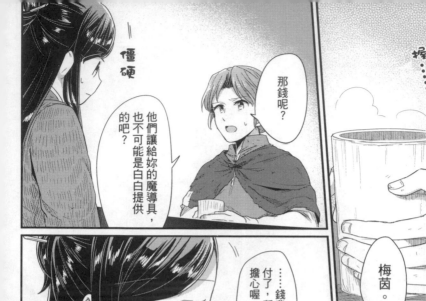

那錢呢？

他們讓給妳的魔導具，也不可能是白白提供的吧？

— 僵硬

堀……

梅茵。

……錢我已經付了，所以不用擔心喔。

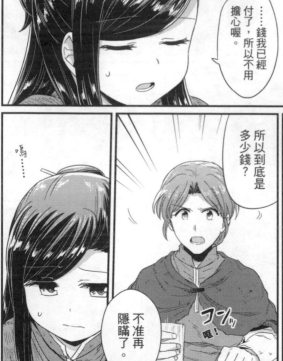

所以到底是多少錢？

不准再隱瞞了。

嗚……

フン！

喔！

多少錢？

雖然很貴，但想到可以延長我的壽命，其實也還……

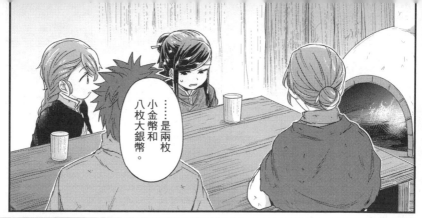

……是兩枚
小金幣和
八枚大銀幣。

兩枚小金幣和
八枚大銀幣?!
妳怎麼有這麼
一大筆錢……

因為先前班諾先生
買下了「簡易版洗髮精」
的權利。

嗶嗶!

不管是製作還是販售，
都成了班諾先生的權利，
相對地他為身蝕……

簡易版洗髮精
有這麼值錢嗎?!

嗒答

因為相當於爸爸兩年半的
薪水，會有這種反應也很
正常呢。

只要賣給貴族
大人，好像可以
賺到不少錢喔。

現在還有
工坊……

已經過去的事
就別再提了。

這個病確定會復發吧？

我想問的是以後要怎麼辦。

……還能撐多久時間？

聽妳的語氣，妳已經知道了吧？

爸爸怎麼會知道呢……

看妳還轉移話題，就是不想讓我們問這件事情吧？

因為我是妳的爸爸。

……大概還有一年。

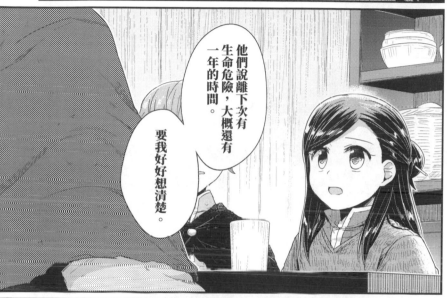

他們說離下次有生命危險，大概還有一年的時間。

要我好好想清楚。

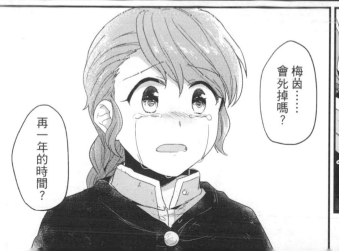

梅茵……會死掉嗎？

再一年的時間？

ポタ滴答
ポタ滴答

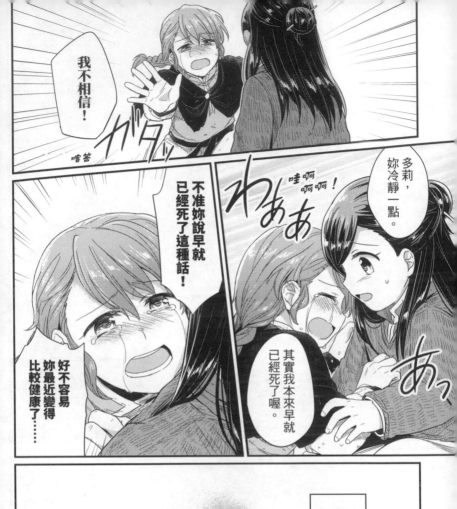

我不相信！

喀答

妳冷靜一點。

其實我本來早就已經死了喔。

不准妳說早就已經死了這種話！

好不容易妳最近變得比較健康了……

多莉，

哇啊啊啊！

啊っ

在我以麗乃的身分死掉時……

是不是也讓母親這麼傷心難過呢？

連再次得到的家人也讓他們傷心哭泣……

不管轉生到了哪裡都這麼不孝，我真為自己感到慚愧。

抬頭

那要是找不到怎麼辦?!

梅茵就會死掉了吧?!

多莉，別哭了。拜託妳……

不一定要是魔導具，我也會找找看有沒有其他方法，能夠抑制身蝕的熱意。

我不要!

多莉……

妳別哭了……

梅茵，對不起喔……嗚嗚……

那我也幫妳找找看有沒有其他辦法……

我才想哭呢……

妳哭了……

梅茵，妳的想法是什麼？

妳也能選擇像芙麗姐小姐那樣活下去吧？

眼淚直流

嘶嘶……連貴族會怎麼對我都不知道，我不想和家人分開。

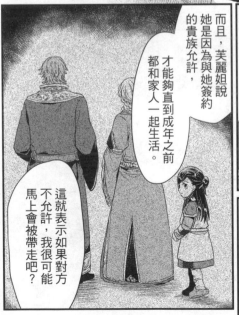

而且，芙麗姐說她是因為與她簽約的貴族允許，才能夠直到成年之前都和家人一起生活。

這就表示如果對方不允許，我很可能馬上會被帶走吧？

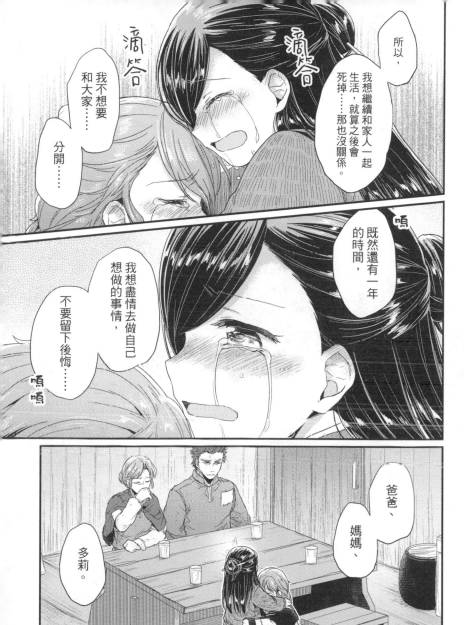

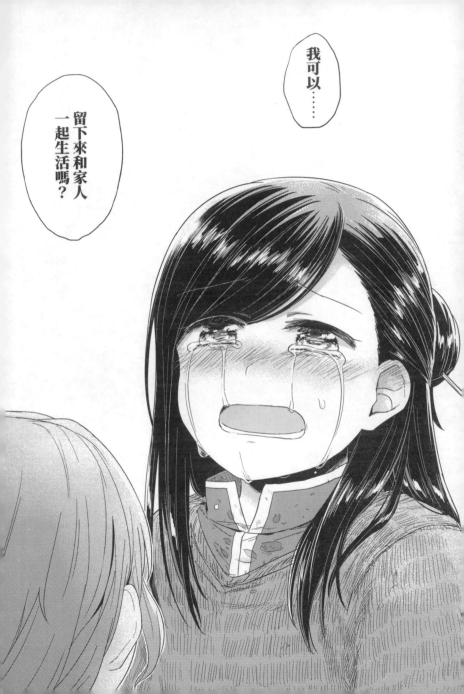

是啊⋯⋯

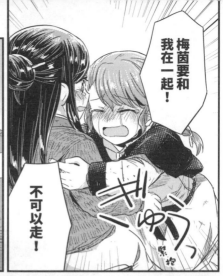

梅茵要和我在一起！

不可以走！

緊抱

⋯⋯太好了。

抽泣

然後，接下來是想和大家商量的事情……

還有嗎？

嗯唔……

擦

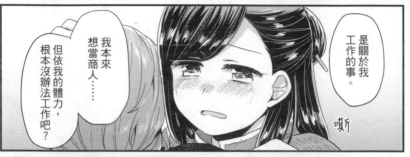

是關於我工作的事。

我本來想當商人……

但依我的體力，根本沒辦法工作吧？

嘶

歐托先生也說了，我可能會給店裡的人造成困擾。

歐托那小子……

這倒是……

所以，他建議我可以一邊在家工作，

一邊和以前一樣，把商品賣給班諾先生，偶爾也去大門幫忙。

這麼做應該會比較好。

歐托說得沒錯，梅茵還是待在家裡，別勉強自己吧。

可是，我已經說好要進入班諾先生的商會了，現在能反悔嗎？

妳還沒有正式成為學徒，只要好好說明，對方也能明白的吧。

這樣啊。

那等到了春天，我再找班諾先生商量吧。

啊

啊啊啊啊

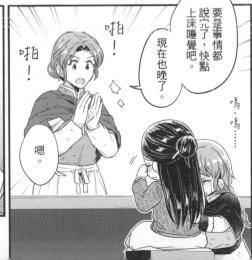

要是事情都說完了，上床睡覺吧。現在也晚了。

嗯

啪！

啪！

嗯嗯......

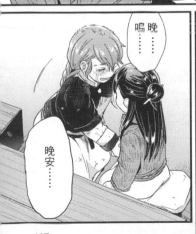

嗚晚......

晚安......

107

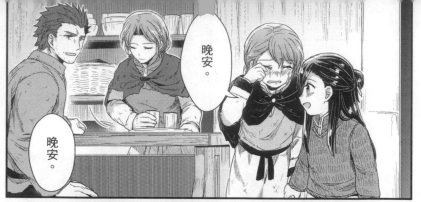

晚安。

晚安。

幸好他願意認真聽我說完。

我還以爲依爸爸的個性,他的反應可能會更加激動,

點點頭

從明天開始,一起去做很多事情吧。

嗯。

嗯!

多莉,別哭了。

妳笑起來比較可愛喔。

嗚嗚……

要一直在一起喔！

嗯。

我要和梅茵一起玩很多遊戲。

ぎゅうっ 緊抱

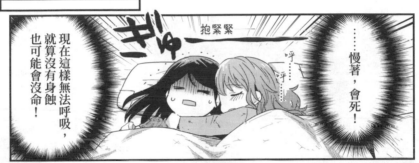

現在這樣無法呼吸，就算沒有身蝕也可能會沒命！

抱緊緊 ぎゅー

呼 呼……

……慢著，會死！

……咦？

嘶嘶

是媽媽忘了熄滅爐火嗎？

ぺた 叭噠

ぺた 叭噠

第二十八話 **重新開始做紙**

是喔……

的確，考量到梅茵的體力，還是別進入班諾老爺的店裡工作比較好吧。

嗯。我和家人討論過後，也覺得這麼做比較好。

噢？

那梅茵个去了，路茲也沒必要去了吧？

這下子你就能當工匠了。

媽媽，妳在說什麼啊?!

什麼我在說什麼?

你說什麼！所以你還想當商人嗎?!

是我想成為商人！

跟梅茵沒有關係！

這些話你以前從來沒說過啊！

我說了！是妳根本沒在聽，不然就是馬上忘了吧?!

那當然啊！

其實我本來想當旅行商人，但考慮了很多以後，才決定改當城裡的商人。

我是聽你說過，你想當旅行商人，

但我還以為，過不久你就會認清現實了。

……

我是真的想成為旅行商人。

現在就算梅茵不去，我也要當商人。

可是，以前曾是旅行商人的人告訴了我市民權的事情，

所以我才決定改當城裡的商人。

我也已經通過了班諾老爺出的條件，

他答應要收我為學徒了。

路茲……

你真以為你能不顧父母的反對，成為商人嗎？

我絕對不會放棄。

我也做好了要當住宿學徒的最壞打算。

你說住宿學徒……？

——聽說住宿學徒的生活環境非常糟糕。

住的地方是閣樓，夏熱冬寒。

好一點原本是儲藏室……但有些人家可能會在閣樓裡飼養家畜，所以聽說臭氣沖天。

而且還要自己打理自己的生活起居，

學徒一週卻只能工作一半的時間，薪水並不多。

直到獨當一面為止，住宿學徒幾乎都在做白工——

114

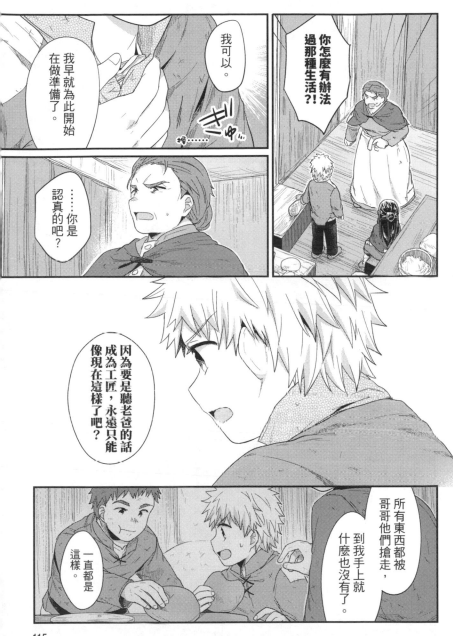

你怎麼有辦法過那種生活?!

我可以。

我早就為此開始在做準備了。

......你是認真的吧?

因為要是聽老爸的話成為工匠,永遠只能像現在這樣了吧?

所有東西都被哥哥他們搶走,到我手上就什麼也沒有了。

一直都是這樣。

115

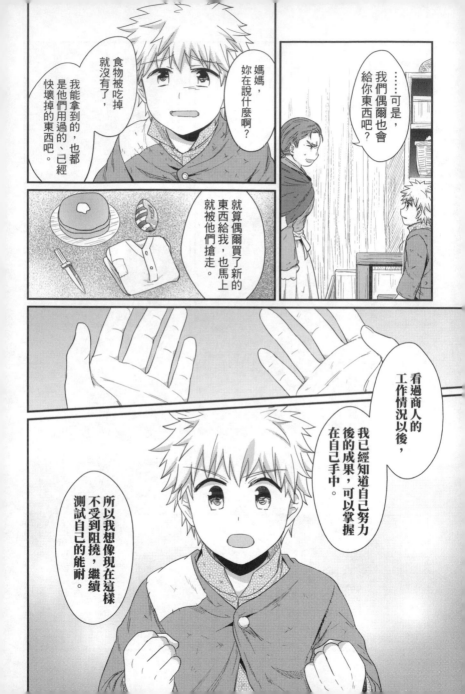

……可是，我們偶爾也會給你東西吧？

媽媽，妳在說什麼啊？

就沒有了，食物被吃掉，就沒有了，

我能拿到的，也都是他們用過的、已經快壞掉的東西吧。

就算偶爾買了新的東西給我，也馬上就被他們搶走。

看過商人的工作情況以後，

我已經知道自己努力後的成果，可以掌握在自己手中。

所以我想像現在這樣不受到阻撓，繼續測試自己的能耐。

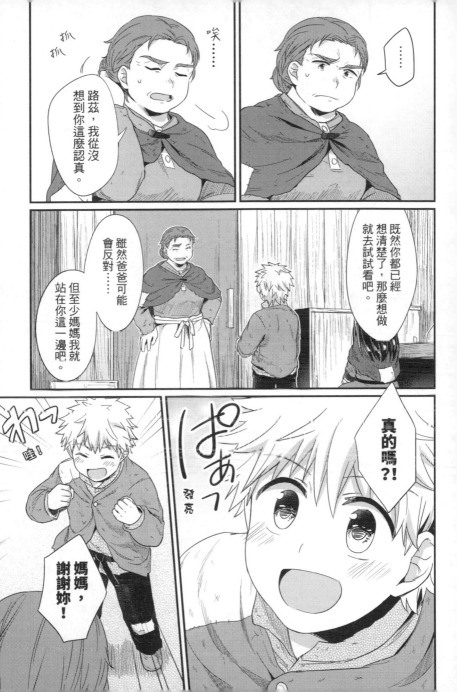

不要搶別人的東西，太難看了。

喂！

嗯啊！

伸

再煎一片不就好了嗎？

就這樣，我與路茲都各自決定好了前進的道路。

是……

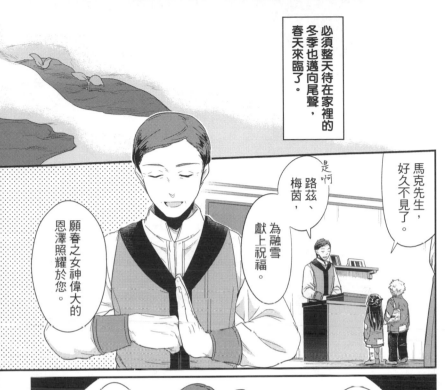

必須整天待在家裡的冬季也邁向尾聲，春天來臨了。

馬克先生，好久不見了。

是啊，路茲、梅茵，為融雪獻上祝福。

願春之女神偉大的恩澤照耀於您。

？

這是祝賀春天的問候語啊？

唉？什麼？

在我家一直都是這樣做，所以我從未細想過⋯⋯

但因為平常都只和商人往來，可能真是如此吧。

難道這是商人間特有的問候嗎？

哦……
春之女神……

就像「新年快樂」那樣嗎？

因為積雪融化後，買賣會變得頻繁，

所以要說「為融雪獻上祝福」，

「願春之女神偉大的恩澤照耀於您」。

這是我們商人間的問候方式。

我有信心自己到了明天就會忘記。

這種時候真想要有筆記本呢。

為融雪獻上祝福……

嘀嘀

咕咕

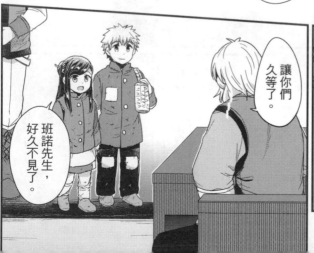

老爺現在正在談生意，

我先幫你們結算髮飾吧。

讓你們久等了。

班諾先生，好久不見了。

為融雪
獻上祝福,

願春之
女神……

呃
……

偉大的
恩澤?

咦咦?

願春之女神偉大
的恩澤照耀於您。

對,就是
這個!

為融雪
獻上祝福,

願春之女神偉大
的恩澤照耀於您。

嗯,為融雪
獻上祝福,

不過,妳的
問候語講得真是
七零八落。

我剛剛才學的喔。

嘻
嘻

這種時候請說
第一次這樣子,
已經做得很好了。

那你做得
真好呢,
路茲。

願春之女神偉大
的恩澤照耀於您。

むぅっ

唔～!

啊？

慢著，為什麼變成這樣？

是因為我剛才沒稱讚妳嗎？

那麼，你們找我有什麼事？

洗禮儀式結束後，

我決定不來奇爾博塔商會當學徒了。

不是啦！跟問候語沒有關係！

嗯──！

雖然講得很爛，但妳也盡力了喔？

呃……

其實是冬季期間，我和家人討論過了……

那不然是為什麼？

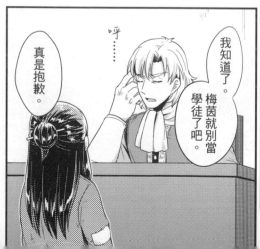

真是抱歉。

我知道了。梅茵就別當學徒了吧。

原來如此。

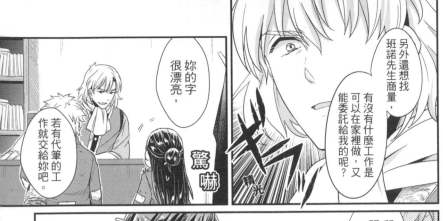

班諾先生還想找妳商量，有沒有什麼工作是可以在家裡做，又能委託給我的呢？

妳的字很漂亮，若有代筆的工作就交給妳吧。

驚嚇

剛才好像有一瞬間露出了肉食性動物的眼神⋯⋯

所以受洗過後，記得偶爾也要和路茲一起來店裡露面。

⋯⋯謝謝班諾先生。

啊，對了，對了。

翻找

只要把你們現在用的倉庫登記為「梅茵工坊」，直接轉為工坊長的卡片就好了。

那這張公會證該怎麼辦呢？

工坊長嗎?!好酷喔！

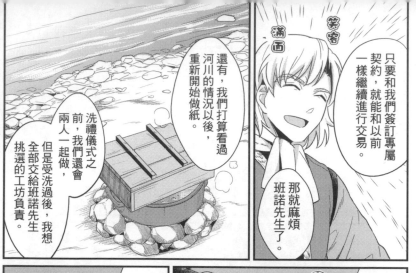

只要和我們簽訂專屬契約，就能和以前一樣繼續進行交易。

那就麻煩班諾先生了。

還有，我們打算看過河川的情況以後，重新開始做紙。

洗禮儀式之前，我們還會兩人一起做，但是受洗過後，我想全部交給班諾先生挑選的工坊負責。

但是，不是該由妳決定誰來製作嗎？

因為我對工坊不清楚，就交給班諾先生了。

至於工坊的地點，我想最好是在河川附近。

河川附近嗎……

請在洗禮儀式之前，準備好工坊的設備吧。

至於紙的做法，路茲會去教工坊的人。

我嗎？！

因為由路茲示範是最快的啊。

要是你會擔心，我再陪你一起去。

好嗎？

真假……

嘻嘻

妳還真的全部丟給別人呢。

因為要是只一味做紙，永遠也做不了書啊。

好冷

嘶

加油！

交給別人製作大量紙張，

接下來就是印刷了！

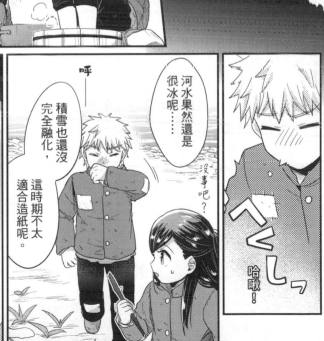

呼

河水果然還是很冰呢……

積雪也還沒完全融化，這時期不太適合造紙呢。

沒事吧？

へくしっ

哈啾！

……啊

路茲，你不撿這個紅色果實嗎？

有毒嗎？

啊，塔烏的果實啊。

那個不用撿。

裡面幾乎都是水。

就算帶回去，水分也只會流掉，變得乾巴巴的。現在一點用處也沒有。

現在？

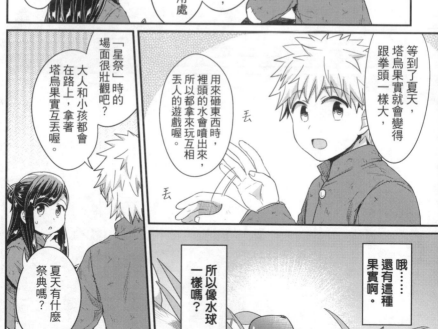

等到了夏天，塔烏果實就會變得跟拳頭一樣大。

用來砸東西時，裡頭的水會噴出來，所以都拿來玩互相丟人的遊戲喔。

丟

丟

哦……還有這種果實啊。

所以像水球一樣嗎？

「星祭」時的場面很壯觀吧？

大人和小孩都會在路上，拿著塔烏果實互丟喔。

夏天有什麼祭典嗎？

因為上次那時候，梅茵還在昏睡嘛。

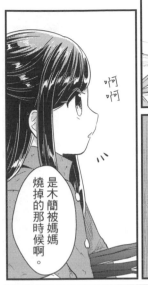

啊啊

吓

是木簡被媽媽燒掉的那時候啊。

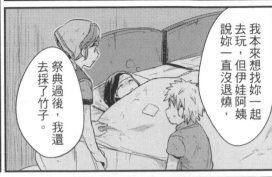

我本來想找妳一起去玩，但伊娃阿姨說妳一直沒退燒，

祭典過後，我還去採了竹子。

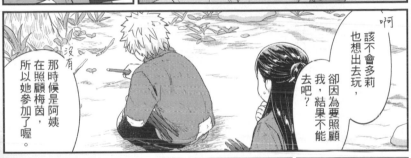

啊

該不會多莉也想出去玩，卻因為要照顧我，結果不能去吧？

那時候是阿姨在照顧梅茵，所以她參加了喔。

沒有

呼

這樣啊，那就好。

希望梅茵今年也能一起參加。

是啊。

不過，自從坦白了自己的病治不好以後，爸爸他們都變得有些過度保護，

會允許我參加這種要互丟水球的祭典嗎？

重新開始做紙後，又過了幾天

我們來提交佛苓紙了。

噢，做好了嗎？

梅茵的這一份比較少哪。

怎麼了嗎？

嗯呵一！！

我要做書，所以想要紙。

因為我想要紙，就直接抽走了。

現在是我們自己取得的材料，應該沒關係吧？

是沒關係，但妳要用來做什麼？

妳做那種東西要幹嘛？賣不出去喔？

我不賣喔。

咦？

我是自己要看的。

啊？

雖然不懂妳在想什麼，但想搞清楚好像也只是浪費時間。

那開始結算吧

這樣大小的一張佛苓紙售價為一枚大銀幣，

佣金是三成。

啪啦

那麼，你們的報酬是多少？

……七枚小銀幣。

然後路茲今天賣了十二張。

所以總共是九枚大銀幣與一枚小銀幣。

我賣了六張，所以總共是四枚大銀幣與兩枚小銀幣。

扭頭

啥?! 大銀幣?!

不會拿太多嗎？

喂……

跟班諾先生今後賣紙得到的利潤比起來，

這筆錢只是小數目，所以你放心吧。

毫不猶豫

パサ
啪沙

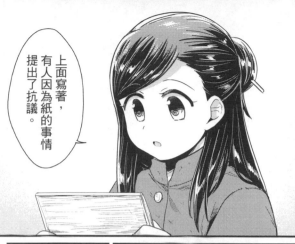

上面寫著，有人因為紙的事情提出了抗議。

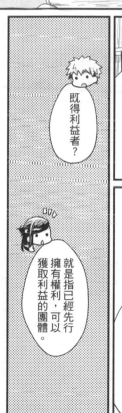

既得利益者？

就是指已經先行擁有權利，可以獲取利益的團體。

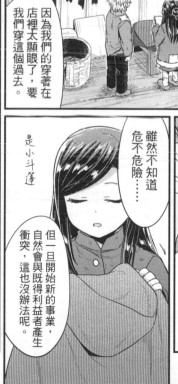

雖然想要討論對策，但班諾先生不想讓對方發現我們的存在，所以幫忙準備了東西。

因為我們的穿著在店裡太顯眼了，要我們穿這個過去。

是小斗蓬

雖然不知道危不危險……

但一旦開始新的事業，自然會與既得利益者產生衝突，這也沒辦法呢。

咦？

難道會有什麼危險嗎？

我想這次提出抗議的，應該是製作羊皮紙的那些人吧。

雖然做法不同，但一樣都是「紙」喔。

但我們的紙是用樹木做的，跟他們沒有關係吧？

他們就是想阻止這件事。

至今不管賣得再貴，大家還是只能買羊皮紙……

但現在要是出現了其他種紙張，導致客人被搶走，銷量也會減少吧？

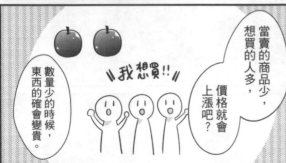

當賣的商品少，想買的人多，價格就會上漲吧？

我想買!!

數量少的時候，東西的確會變貴。

還有，一旦販售商品的數量變多，商品的價格就一定會下降。

是嗎？

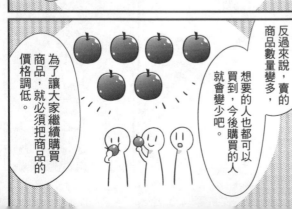

反過來說，賣的商品數量變多，想要的人也都可以買到，今後購買的人就會變少吧。

為了讓大家繼續購買商品，就必須把商品的價格調低。

而製作羊皮紙的那些人，既不想降低紙的售價，又想保有目前的利潤⋯⋯

所以發現有人要賣新的紙張，才會跳出來抗議。

原來是這樣⋯⋯

可是照妳這樣說，那我們不是很危險嗎？

既然不想讓人發現我們的存在，代表那些人交給班諾先生去對付就好了。

不過，詳細情況還是要問了才知道。

バターン

啪噹

你們來啦。

雖然我也擔心自己可能反應過度，但還是要提高警覺。

畢竟只要牽扯到權利，這世上到處都有不知道會做出什麼事來的人。

班諾先生，你寫在木板上的既得利益者，是指與羊皮紙有關的人嗎？

沒錯。

在我和羊皮紙協會協商完之前，你們暫時別來店裡。

會想把你們藏起來，當然是有原因。

萬一紙的做法洩露出去，有人擅自買賣……

搞不好會出人命。

……咦？

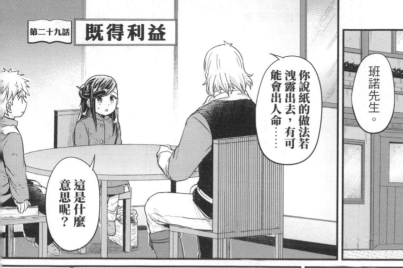

第二十九話 既得利益

你說紙的做法若洩露出去，有可能會出人命……

這是什麼意思呢？

班諾先生。

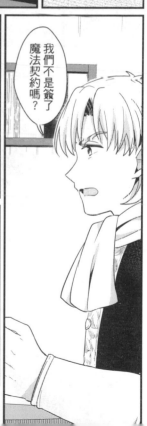

我們不是簽了魔法契約嗎？

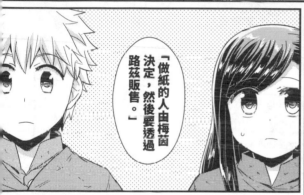

「做紙的人由梅茵決定，然後要透過路茲販售。」

但不知道這個契約的人，萬一擅自做了紙並賣掉，誰也不曉得會發生什麼事。

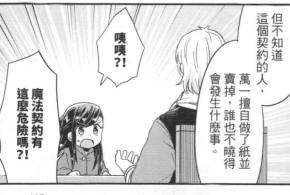

嗳嗳？！

魔法契約有這麼危險嗎？！

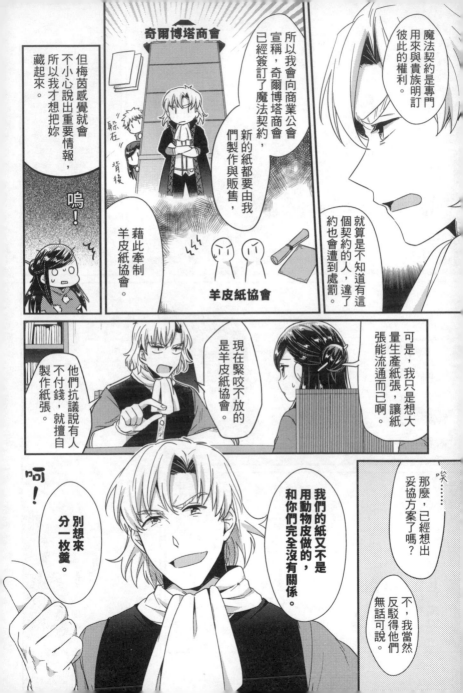

魔法契約是專門用來與貴族明訂彼此的權利。

就算是不知道有這個契約的人，違了約也會遭到處罰。

可是，我只是想大量生產紙張，讓紙張能流通而已啊。

那麼……已經想出妥協方案了嗎？

不，我當然反駁得他們無話可說。

奇爾博塔商會

所以我會向商業公會宣稱，奇爾博塔商會已經簽訂了魔法契約，新的紙都要由我們製作與販售，藉此牽制羊皮紙協會。

躲在背後

羊皮紙協會

但梅茵感覺就會不小心說出重要情報，所以我才想把妳藏起來。

嗚！

現在緊咬不放的是羊皮紙協會。

他們抗議說有人不付錢，就擅自製作紙張。

我們的紙又不是用動物皮做的，和你們完全沒有關係。

別想來分一枚羹。

呵！

怎麼可以挑釁對方啊?!

要是一開始就壓低姿態,只會被對方瞧不起。

くわっ

生氣

可是……羊皮紙因為原料是動物皮

和植物紙不一樣,沒辦法輕易量產吧。

事實上我們也不是竊取了對方的做法,沒有義務要支付技術費用給他們。

所以舉例來說,

可以規定「正式的契約書限用羊皮紙」,

讓他們還是能大致保有至今的銷路與利潤,這樣子如何呢?

契約書

其他

不過……依紙的種類劃分用途嗎?

妳還是這麼天真。

咳—

我會提議看看。

ジャラッ

倉庫的鑰匙先給你們保管。

包括這件事在內，協商應該會持續一段時間，你們暫時都別出入商會。

等事情都結束了，我再透過歐托和你們聯絡。

這段期間你們繼續做紙吧。

是……

啊，對了。

回去前帶著馬克，去一趟服飾店吧。

ガタ

喀答

你們先去訂一套能出入店裡的衣服吧。

……是。

緊握……

138

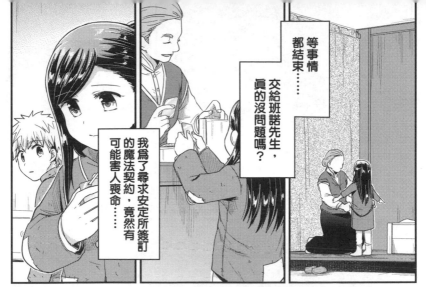

等事情都結束……交給班諾先生，真的沒問題嗎？

我為了尋求安定所簽訂的魔法契約，竟然有可能害人喪命……

自那之後，過了一週以上——

歐托先生完全沒來聯絡我們！

ビクッ

嚇到

仔細想想，你不覺得奇怪嗎？

唉……

撲通
撲通

就是「魔法契約對不知道的人也有效」。

哪裡奇怪？

你說因為是魔法，沒有什麼好奇怪的，這點我才覺得奇怪呢。

為什麼？這是魔法啊，有什麼好奇怪的。

如果有遠方城市施展了魔法契約，我們也不知道……

要是每種常見的商品與技術都簽了魔法契約，不就到處都有人會遭到處罰嗎？

所以我在想啊，魔法契約應該也有限制範圍與條件吧。

而且，如果真的那麼危險，應該會有更嚴格的管制措施。

梅茵，妳拐著彎講了這麼多，

妳每次想掩飾真心話的時候，講話速度就會變快。

結果到底是在害怕什麼？

妳憋在心裡我也不曉得，全部說出來吧。

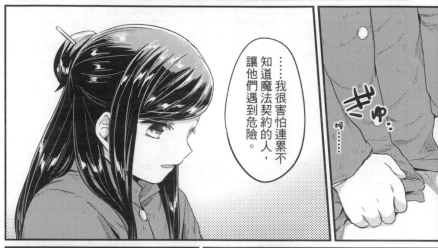

……我很害怕連累不知道魔法契約的人，讓他們遇到危險。

咻……　咚……

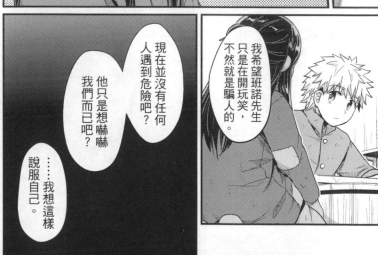

現在並沒有任何人遇到危險吧？

他只是想嚇嚇我們而已吧？

……我想這樣說服自己。

我希望班諾先生只是在開玩笑，不然就是騙人的。

142

如果老爺只是在開玩笑就算了……

唔唔！

但他騙我們又有什麼好處？

因為他之前也騙了我們很多次嘛。

這次一定也是想測試我們……

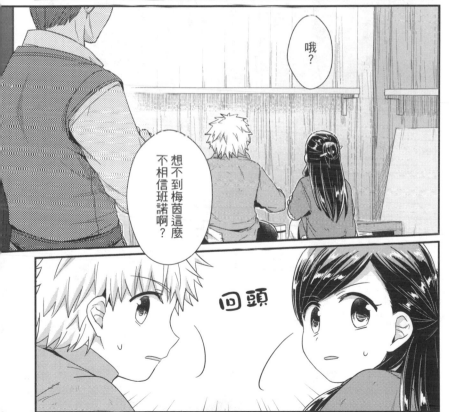

哦？

想不到梅茵這麼不相信班諾啊？

回頭

歐托先生！

嗨。

パタ
啪噠

什麼事情結束了?!

是怎麼結束的呢?!

パタ
啪噠

你怎麼在這裡?!

當然是來替班諾傳話啊。

他說終於結束了。

哎呀，好像很多事情都折騰了很久喔。

就是為了避免有人受傷，才隱瞞了做法吧?

有沒有人因為魔法契約受了傷呢?

請問……這是我最擔心的事情……

呼！

並沒有任何人傷亡喔。

144

……梅茵，妳平常都用這種速度走路嗎？

對啊？

至於更多的消息，你們直接問班諾比較快吧。

要一起走一趟嗎？

是！

路茲，太了不起了。我有點尊敬你了。

呼～

換作我可受不了。

所以，恕我失禮了。

抱起

呀啊？！

最近被人抱著移動，好像已經成為慣例了喔？！

嗨，班諾。

水之女神駕到了喔！

歐托，閉嘴。

你想和珂琳娜離婚嗎？

嗚哇！

我只是開開玩笑而已嘛！

水之女神？

不好笑的玩笑不算玩笑。

呼～

啊，對了，想不到梅茵不怎麼相信你呢。

146

剛才梅茵還在大發牢騷。

說她覺得班諾先生好像又在騙她了。

哇啊！歐托先生，你不要多嘴！

ぺち ぺち ぺち 揮 揮

但是身為商人，不輕信他人所說的話，這可是很重要的。

嗯…………

梅茵，妳到底是直覺敏銳？

還是疑心病重？

會懂得要解讀話語與行動背後的涵義，這麼做並沒有錯吧？

ぐっ 豎指

枉費我特地讓你們遠離那些麻煩，居然不肯乖乖領情……

唉，算了。

有話想問就問吧，我會回答妳。

147

請問，魔法契約真的會牽連到不相干的人嗎？

呃……

要看契約內容，有時確實是會。

這次就是有可能會影響到別人。

我不是這麼說明過了嗎？

好比說……難道沒有什麼限制範圍之類的嗎？

可是，要是對常見的商品也簽訂魔法契約，不就到處都有人會受傷嗎？

嗯

魔法契約基本上，只在簽了契約的城市有效。

無法穿過城市外牆上的魔法結界，所以不會對外造成影響。

魔法結界？

那是什麼？！

那是城市的基礎，但現在不重要。

可是，就算範圍只在城市裡頭，如果會對不知道的人造成影響，那不是很危險嗎？

隨隨便便就能使用魔法契約，這也太奇怪了。

我說啊……

魔法契約可不是隨隨便便就能使用。

不僅只有獲得認可的商人才能拿到魔導具，價格也貴到會讓妳大吃一驚。

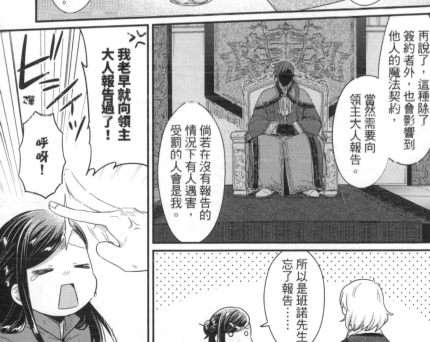

再說了，這種除了簽約者外，也會影響到他人的魔法契約，當然需要向領主大人報告。

倘若在沒有報告的情況下有人遇害，受罰的人會是我。

我老早就向領主大人報告過了！

嗶！

嗶！

呼呀！

所以是班諾先生忘了報告……

根據班諾先生所言……

唔唔……

向領主大人報告了這項魔法契約以後，也必須向商業公會報告並登記這項魔法契約。而且他還提出了申請，要求成立「植物紙協會」。

當時因為手邊還沒有做好的成品，所以遭到駁回，不同意他辦理登記。

試做品完成後，他再一次前往商業公會，辦理了魔法契約的登記。

因為在秋天就提出了申請，到了春天他便開始販售紙張……

結果卻牽扯出了這次一連串的風波。

春←冬←秋←夏

……我根本沒聽說要成立協會喔。

明明我在秋天就提出申請要登記了，那個臭老頭卻遲遲沒完成最終手續。

難道這是我在推卸責任嗎？

我認為是商業公會怠忽職守。

呃……

哼！

……結果與公會長的攻防之爭非常激烈呢。

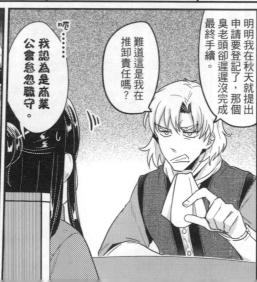

班諾也帶著我一起去參加了會談，最終羊皮紙協會同意了妥協方案。

妥協方案？

就是劃分紙張的用途。

啊……

這樣一來，對方既能保有一定的羊皮紙銷量，我們也能讓紙張廣泛普及呢。

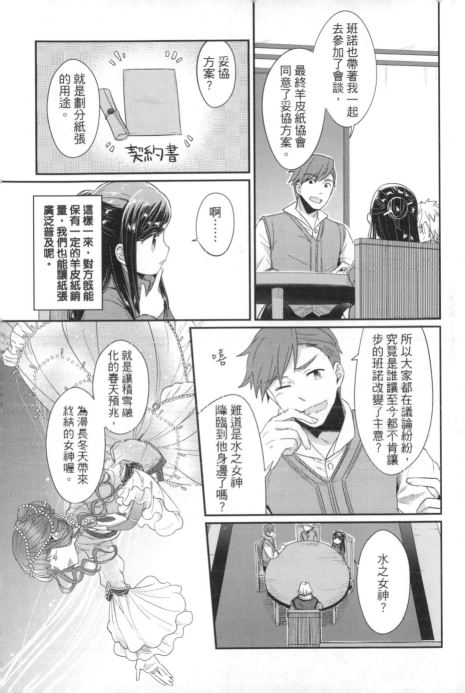

契約書

所以大家都在議論紛紛，究竟是誰讓至今都不肯讓步的班諾改變了主意？

嘻

難道是水之女神降臨到他身邊了嗎？

就是讓積雪融化的春天預兆，為漫長冬天帶來終結的女神喔。

水之女神？

像是水之女神啦、萌芽女神啦……

也不是不一樣，只要是與春天有關的女神，全都統稱為春之女神喔？

和新春問候語裡的春之女神不一樣嗎？

為融雪獻上祝福，願春之女神偉大的恩澤照耀於您。

哦……

因為有神殿，我知道這個世界有神的概念，原來是多神教啊。

既然會出現在問候語裡頭，代表非常融入居民的日常生活吧。

妳的反應就這樣？

咦？

呃……以後也請告訴我其他神祇的故事吧。

不對，我不是這個意思。

就是班諾的……

歐托，你想被趕出去嗎？

劈哩
啪啦

對、
對了，為什麼
歐托先生會去
參加會談呢？

？
？

只是沒有工作時
會使喚他而已。

不，歐托終究
是士兵。

使喚……

意思是歐托先生
可以成為商人了嗎?!

因為等植物紙
協會開始運作，
我會讓他來幫忙。

咚咚

所以想先增加能
夠動用的人手。

我打算等夏天
的洗禮儀式
一結束，
就讓工坊開始
大量生產。

為了在決定工坊時
當作參考依據，
快一五一十地說出
紙的做法吧。

也因為這樣，
梅茵、路茲。

這件事應該和絲髮精那時一樣，都是可以收取資訊費的吧？

由於植物紙協會的獲利不會分給我們，

所以有關紙的做法，我要收取資訊費喔？

拿出
ゴソ

那好吧。

妳想要多少？

妳要開多少？

に
い
笑

隨妳開價。

呃……

班諾先生要付多少呢？

154

我根本不知道開多少才是合理的價格。

班諾先生看起來又很開心……

我、

我要開絲髮精的兩倍喔?

六枚小金幣

沒問題。

呵!

來吧,付錢。

揮揮

這種遊刃有餘的感覺……

雖說要先聽完梅茵的說明,再決定工坊的設置……

難不成我該開高一點才對嗎?

唔唔……

但先沿用倉庫裡的工具造紙不就好了嗎？

那些是梅茵工坊的東西！

那樣一來我們不就沒辦法造紙了嗎！

其實倉庫也是老爺的東西喔。

唔！

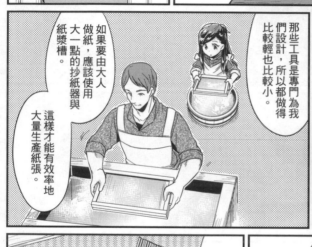

如果要由大人做紙，應該使用大一點的抄紙器與紙漿槽。

這樣才能有效率地大量生產紙張。

那些工具是專門為我們設計，所以都做得比較輕也比較小。

可是，真的不行啦。

至於需要什麼樣的工具，如果不一邊示範做法一邊說明，恐怕很難理解喔。

是嘛。

全是我沒聽過的工具呢。

閃閃發亮

像馬克先生那樣優雅高貴的紳士，

怎麼可以讓他砍樹和剝樹皮！

くわっ

激動

好，那我讓馬克去一趟。

咦?!

不行啦!明天要去森林，從採集原料開始耶。

喂，妳什麼意思！

磅!

バーン

啊……

班諾先生倒是可以穿上工作服，跟我們一起去喔?

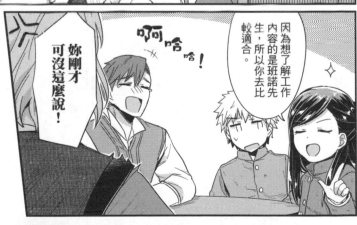

妳剛才可沒這麼說！

啊哈哈！

因為想了解工作內容的是班諾先生，所以你去比較適合。

就這樣，到了隔天——

噹噹——

班諾先生要跟著我們一起去做紙。

嗯？

噗哈！

梅茵，這個人是誰？

班諾先生，這位是我父親。

他就是平常很照顧我的班諾先生。

噢，就是你啊。

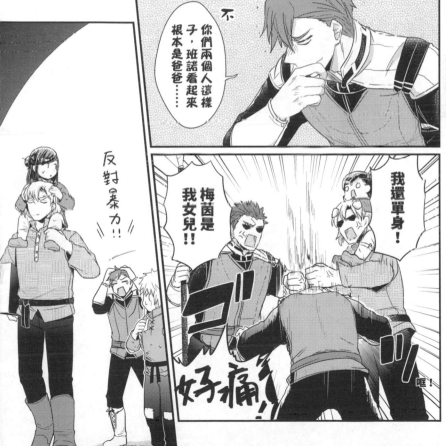

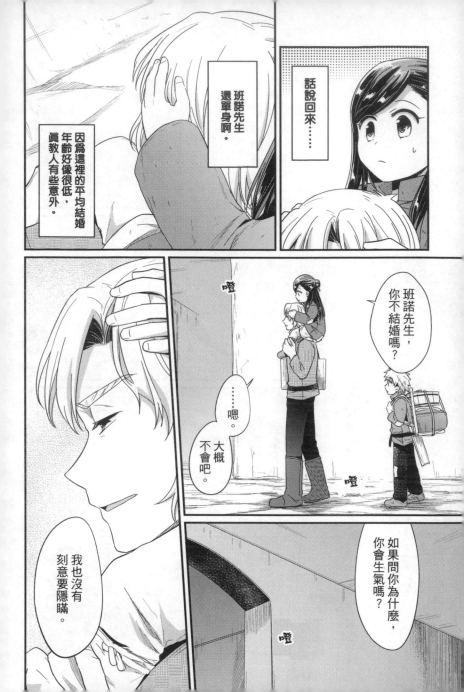

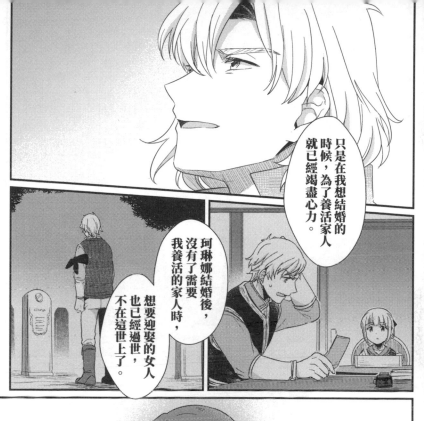

只是在我想結婚的時候，為了養活家人就已經竭盡心力。

珂琳娜結婚後，沒有了需要我養活的家人時，想要迎娶的女人也已經過世，不在這世上了。

因為遇不到比她更好的女人，所以我才不結婚。

只是這樣而已。

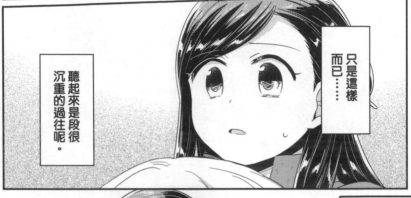

只是這樣而已⋯⋯

聽起來是段很沉重的過往呢。

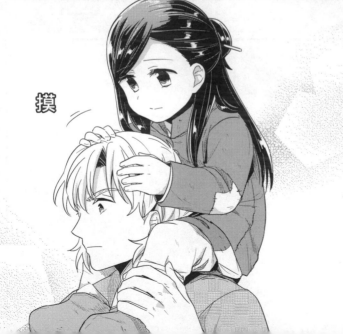

摸

輕輕⋯⋯

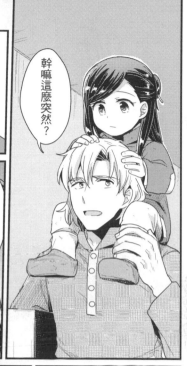

幹嘛這麼突然？

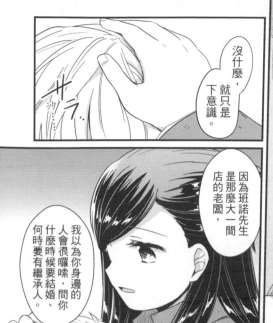

沒什麼，就只是下意識。

因為班諾先生是那麼大一間店的老闆，我以為你身邊的人會很囉嗦，問你什麼時候要結婚、何時要有繼承人。

不過，最近耳根已經變清淨了。

我會訓練珂琳娜的孩子為繼承人，所以這點不用擔心。

這也是我答應他們兩人結婚的條件。

是啊。

嗯。

我也好久沒來森林了。

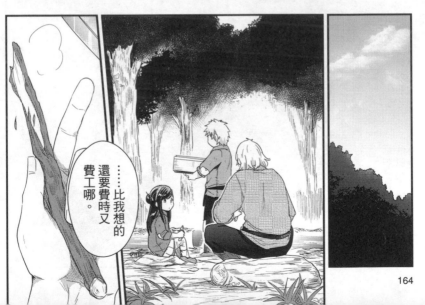

……比我想的還要費時又費工哪。

看來得忙上一陣子了。

因為要有河川才能做紙，請班諾先生好好思考設立工坊的位置吧。

我知道了。

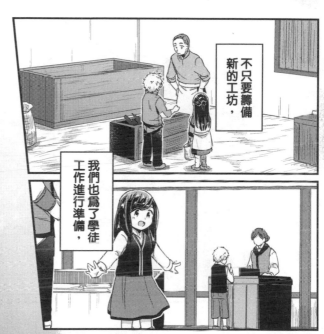

不只要籌備新的工坊，

我們也為了學徒工作進行準備，

很快地，時序即將進入夏天。

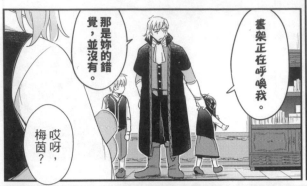

書架正在呼喚我。

那是妳的錯覺，並沒有。

哎呀，梅茵？

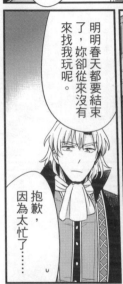

明明春天都要結束了，妳卻從來沒有來找我玩呢。

抱歉，因為太忙了……

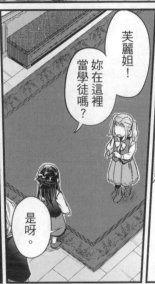

芙麗姐！妳在這裡當學徒嗎？

是呀。

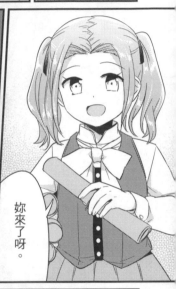

妳來了呀。

剛好我明天休息，妳來我家玩吧。

咦？

可是，明天天氣要是放晴，我們打算去森……

笑咪咪

既然妳天氣好的時候很忙，那下雨天應該可以陪我一起玩吧？

那如果明天下雨，我就派人去接妳吧。

噫！

抓

カ

し

而且……

關於身蝕，我有話想跟妳說。

......

是啊。如果下雨的話。

梅茵！

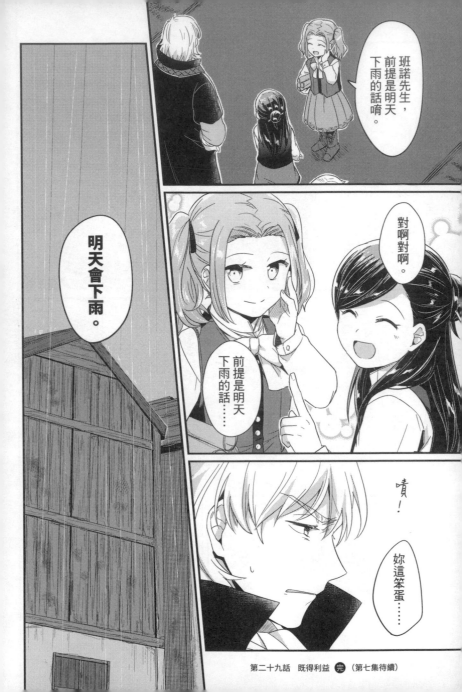

小書痴的下剋上

為了成為圖書管理員
不擇手段！

第一部 沒有書，
我就自己做！ VI

番外篇 **森林中的片刻時光**

商人孩子的小時候，都是怎麼度過的呢？

有客人上門，就學習怎麼接待客人；

到了市場，得看著價格學習計算；

也要學會怎麼辨別商品的好壞……

我家基本上都在學習。

路茲。

你以後會進店裡工作，要習慣用「您」來稱呼我。

我去砍要做紙的木頭，老爺，那你……

和我們的生活完全不一樣呢。

哦……

是。

老爺,那您呢?

我很好奇你們都砍哪種樹木,一起去吧。

小心慢走~

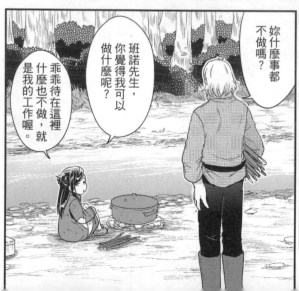

班諾先生,你覺得我可以做什麼呢?

妳什麼事都不做嗎?

乖乖待在這裡什麼也不做,就是我的工作喔。

……梅茵。

喀答

就是說啊，路茲很厲害喔！

梅茵，妳別再說了。

因為我要是昏倒了，沒人可以把我搬回去嘛。

路茲，你的耐心真教我吃驚。

轉身

我再去撿點木柴。

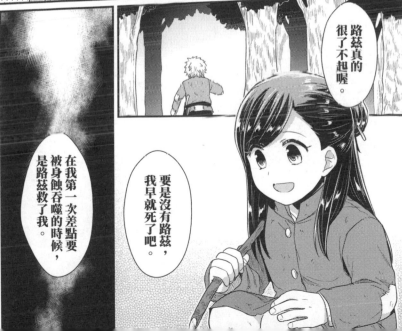

路茲真的很了不起喔。

要是沒有路茲，我早就死了吧。

在我第一次差點要被身蝕吞噬的時候，是路茲救了我。

還有啊，在可以利用這些事情賺錢之前，

路茲就一直在照顧我，陪著我一起做了很多東西。

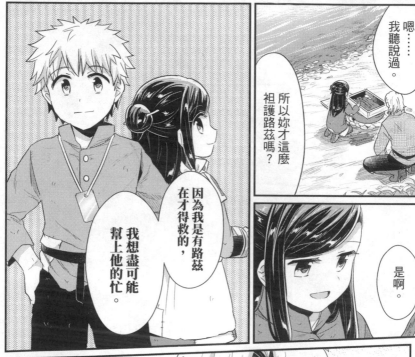

嗯……我聽說過。

所以妳才這麼袒護路茲嗎？

因為我是有路茲在才得救的，我想盡可能幫上他的忙。

是啊。

……原來如此。

那麼無論如何，都得讓路茲留在我們店裡哪。

麻煩班諾先生多多關照了。

嘻

歐托，雖然因為那丫頭太異於常人了，所以比較難注意到，但我看那小子一樣不尋常。

你指路茲嗎？

也就是能夠承受我的瞪視，還能夠說出自己意見的，不只那個丫頭而已。

……看來我的判斷沒錯呢。

？

呵！

而且那丫頭不肯把情報透露給我，但把她想出來的東西都交給那小子去做，最好要把他們兩人視為共同體。

嘶 嘶 嘶

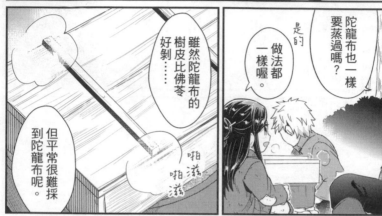

陀龍布也一樣要蒸過嗎？

是的

做法都一樣喔。

雖然陀龍布的樹皮比佛苓好剝......

但平常很難採到陀龍布呢。

啪啪 滋滋

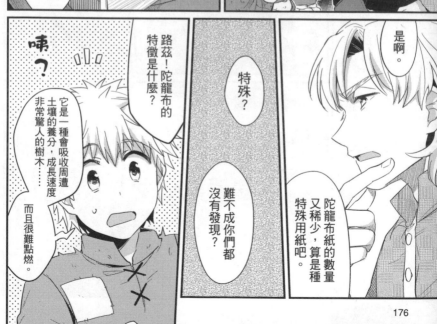

咦？

路茲！陀龍布的特徵是什麼？

它是一種會吸收周遭土壤的養分，成長速度非常驚人的樹木......

而且很難點燃。

特殊？

難不成你們都沒有發現？

是啊。

陀龍布紙的數量又稀少，算是種特殊用紙吧。

176

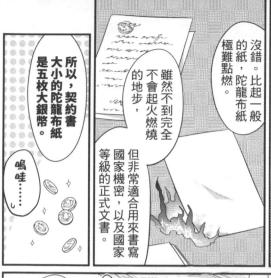

該不會做成紙以後，也一樣很難點燃嗎？

沒錯。比起一般的紙，陀龍布紙極難點燃。

雖然不到完全不會起火燃燒的地步，

但非常適合用來書寫國家機密，以及國家等級的正式文書。

所以，契約書大小的陀龍布紙是五枚大銀幣。

嗚哇……

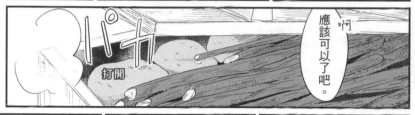

應該可以了吧。

啊

パカ

打開

……考夫薯？

融化

でろ

好燙！

路茲，馬上放奶油！

我知道啦！

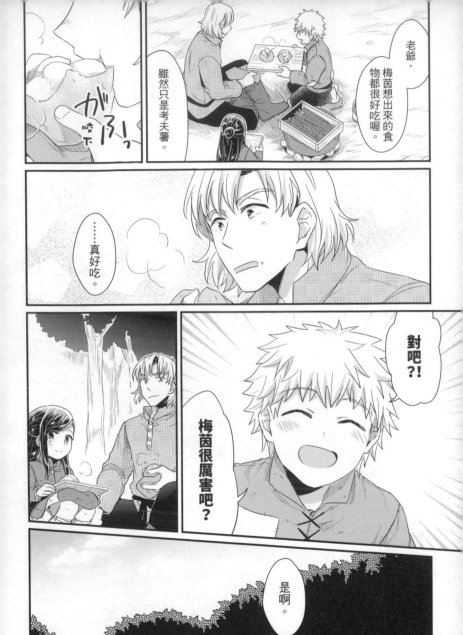

完

小書痴的下剋上

為了成為圖書管理員
不擇手段！

第一部　沒有書，
我就自己做！VI

剝樹皮

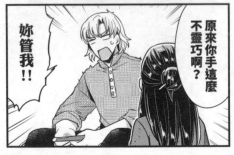

引頸期盼的再會

香月美夜

「尹勒絲，梅茵都不來找我呢。」

先前梅茵在奇爾博塔商會暈倒，如今回家後都已經過了十天，卻遲遲沒有再來找我。我噘起嘴唇，向正對助手下達指示、開始準備晚餐的尹勒絲抱怨說道。尹勒絲拿出鹽巴與香草，開口回道：

「那孩子住在城南吧？現在是過冬準備的最緊要關頭，應該正忙得不可開交。跟大多都是有錢人的城北不一樣，他們所有東西都要自己準備。」

尹勒絲告訴我，路茲與梅茵必須自己準備木柴、製作蠟燭與乾糧，我聽了真是大吃一驚。渥多摩爾商會在準備過冬時，因為也要準備都帕里的份，所以得出動所有員工幫忙，但多數東西都是買來即可。

「同樣都是過冬準備，住的地方不一樣，要做的事情竟然差這麼多呢。」

「再說現在也開始下雪了，這時期已經有人會窩在家裡不出門。梅茵就算沒有身蝕，也已經虛弱得沒辦法一起吃晚餐吧？既然她都說了春天之前沒辦法過來，我看也只能等到春天了。」

「話是如此沒錯……」

我已經向梅茵說明過了身蝕會遇到的事情，還有大約剩下多少時間可活，也提供了可以活命的辦法，要她與家人好好商量。這關係到了梅茵的性命。若想找到貴族與她簽約，時間越充分，越有餘地能與貴族們交涉，所以我想盡快展開行動。

「真希望她可以快點來找我呢。只要把梅茵的知識賣給我們、換取金錢，我們再與要簽約的貴族交涉，說不定能讓她得到好一點的待遇。」

若想與貴族商會做生意的時間還不長，算是近年才興起的店家，還沒有足以與貴族交涉斡旋的人脈。梅茵如果想久，與貴族做生意的時間還不長，算是近年才興起的店家，還沒有足以與貴族交涉斡旋的人脈。梅茵如果想在好一點的環境活下去，靠現在的奇爾博塔商會是辦不到的。

「再繼續拖下去，就沒有時間能進行交涉了。這麼簡單的道理，梅茵不可能不明白。而且他們一家人感情那麼好，她的家人一定也不希望梅茵死掉吧……可是，難道在春天來臨之前，她真的都不打算來找我嗎？」

「誰知道呢，她的事情就交給她自己去想吧。大小姐，您吃點這個冷靜下來吧。」

我吃了口尹勒絲現在做的磅蛋糕，改良過的磅蛋糕，吐出長長一口氣。

「……尹勒絲現在做的磅蛋糕真的非常美味呢。真想讓梅茵也吃吃看。」

「是啊。我也有問題想問她。」

尹勒絲把助手拿來的肉放在檯面上，撒上鹽巴，用搓揉的方式讓鹽巴滲進肉裡。我一邊看著她的動作，一邊喃喃說道：「我好想和梅茵一起去貴族區喔。」

「就算一起去了貴族區，主人不同，也沒那麼容易能見到而……雖然我只了解下人的情況，不曉得身蝕是怎樣的待遇。但大小姐是能住在別館，可以獨自生活的愛妾，與那種只是簽了契約的身蝕相比，兩者的待遇不可能一樣吧？」

我會經常出入廚房，與尹勒絲聊天，就是因為她曾在貴族區工作。也是因為這樣，她多少了解從平民區

183

去貴族區工作的人的情況。尹勒絲受爺爺所託,預計在我成年時陪我一同前往貴族區,如果年紀上有困難,就栽培能陪我去貴族區的後進。

「可是,總比死了要好吧?而且,只要梅茵把知識賣給我們,我想渥多摩爾商會就能為她提供援助。」

「是啊,我記得大小姐說過,有某個商會想獨占梅茵的知識吧?」

「就是說呀,沒錯!」

我拍向掌心,接著立刻感到很不高興。

「梅茵明明想來我們商會,一定是班諾先生從中作梗……身蝕若想要活下去,就只能與貴族簽約,但他居然不肯讓梅茵到我們這裡來,太過分了。」

俐落地往肉抹鹽的尹勒絲挑起了眉毛。

「大小姐,您別自己亂下結論。如果情況真的那麼糟糕,梅茵應該會來找我們求助吧。正如大小姐說的,那孩子並不笨,春天一到就會出現了。」

「……是啊。」

「現在磅蛋糕的口味也改良過了,我也想見見梅茵。她一定還曉得其他餐點的做法。」

尹勒絲瞇起一雙綠眼,邊抹上香草邊這麼說。尹勒絲與梅茵相處過的時光,就只有做磅蛋糕那一次而已,我不明白她為什麼能說得這麼篤定。

「尹勒絲,妳為什麼能說得這麼篤定呢?」

「我觀察過梅茵挑剩不吃的菜色，得出了這樣的結論。她每次都只把湯剩下來，我本來還以為她是討厭吃青菜，但其他餐點裡的青菜卻吃光了。所以我在想，她可能知道什麼能讓湯更好喝的祕密……」

我從來不知道梅茵會把某些菜剩下來不吃。

「如果她還知道其他的事情，我更希望她早點來了呢。這樣一來，就能找到更好的簽約對象了。」

真希望春天可以快點到來……

明明才剛進入冬天，我已經不由自主地如此期盼。

風雪呼嘯的季節步入尾聲，可以看見晴朗藍天的日子越來越多。就在幾乎可以毫不猶豫地出門時，春天的洗禮儀式也結束了。

明亮的房間裡，金幣的碰撞聲「鏘啷、鏘啷」迴盪。平常這總是我最雀躍期待的時間，現在卻有些無法集中精神在數金幣上。

「芙麗姐，難得妳的手都沒在動……怎麼了嗎？」

爺爺往木片寫著字，寫好後交給康吉莫，再轉頭朝我看來。

「爺爺，現在都已經春天了，梅茵卻遲遲沒來找我呢。」

我放下金幣，走到窗邊，只見屋外的積雪已經開始融化，路面到處覆著白雪。任誰看了都能知道春天已經到來，梅茵卻始終沒有現身。

「芙麗姐，妳似乎很喜歡梅茵。」

爺爺說完，我大力點了下頭。

「因為成年以後，如果有個立場相同的人能陪在自己身邊，想想就令人開心呢⋯⋯一直以來，我都以為自己只能與所有人分開。」

有著身蝕的我為了活下去，已經與貴族簽訂契約，成年的同時就要搬去貴族區生活。雖然對方允許我直到成年為止都能住在平民區，然而一旦成年，我就必須捨下家人、朋友、熟悉的住家與生活習慣等所有一切。本來我只能隻身一人前往貴族區，如今卻出現了一個同樣是平民區出身的朋友，也許能陪我一起去。

「嗯⋯⋯這樣啊。」

爺爺靠在椅背上，用感慨甚深的語氣說著，並慢慢吐出一大口氣。然後他好一會兒若有所思，像是想到了什麼好主意，突然間發出輕笑聲。

「不然我把梅茵收為養女吧⋯⋯？」

「爺爺?!」

「老爺，您怎麼突然說這種話?!」

不只是我，連爺爺的得力助手康吉莫也發出驚訝的叫聲。這也難怪吧。就算是臨時起意，但這可會造成難以估計的影響。

「我聽尹勒絲說過，梅茵可能還曉得不少沒人知道的新食譜。不如以收養她為交換條件，讓她提供那些

稀奇罕見的知識吧？屆時不僅更便於我們提供援助，說不定也能透過與芙麗姐簽約的漢力克大人，找到與他交情不錯的貴族簽約。」

如果我們收了梅茵為養女，到時渥多摩爾商會可以提供給她的援助，肯定還比現在還要多。而且這樣一來，往後我們就能以親人的身分在貴族區進行交流，而不是以朋友的身分。

……這真是太棒了！

不同於高興萬分的我，康吉莫屬聲勸阻。

「老爺，一旦成為您的養女，也會影響繼承。請您慎言。」

「梅茵與貴族簽約以後，很快就會前往貴族區，不會在繼承方面造成任何問題。就算有人說了什麼，也能用一直以來的援助抵銷……更何況，如果是由兒子們收她為養女，萬一出了什麼狀況，很難與渥多摩爾商會切割。但是若由早已引退的我收養，對商會造成的影響可以降到最低吧。」

爺爺是退出渥多摩爾商會以後，才成為商業公會的公會長。現在甚至大多數人看到他，都只知道他是公會長，忘了他原本是渥多摩爾商會的人。

「我會先打點一下，但梅茵若不向我們請求援助，我也是愛莫能助。」

「這倒也是呢。」

梅茵若不向渥多摩爾商會請求協助，我們也無法擅自收她為養女。

「妳不用這麼擔心，我已經吩咐過了，只要梅茵來到商業公會，一定要派人來通知我，我也會透過班諾

問問她的近況。芙麗姐，妳還是先考慮自己的事情吧。在公會的學徒工作還習慣嗎？」

「是的，爺爺。有很多事情可以學習，我學得非常開心呢。大家還稱讚我的表現非常優秀。」

為了往後在貴族區生活下去，我也必須精進自己。我總算稍微安下心來，拿起金幣。

然而，我卻一次也沒能見到梅茵。既然已經在商業公會辦理了登記，一般而言都會幫店家跑腿，帶資料來公會。但是，路茲與梅茵卻完全沒來商業公會露面。

如今積雪已經完全消融，草木都長出了嫩芽。綠意日復一日濃豔，花兒也爭相盛開。沐浴在溫暖的日照中，感受著微風輕柔地撫過面頰，陽光也在不知不覺間變得越來越熾熱，眼看夏天的洗禮儀式就要到了。

……現在壽命都只剩下半年左右的時間了！居然到了這時候也見不到梅茵，一定是班諾先生的陰謀！

看來也許該找個時間，直接上門去奇爾博塔商會打擾了。不管班諾先生會露出多麼厭惡的表情，梅茵的性命對我來說更加重要。

……該找什麼藉口去奇爾博塔商會呢？

我一邊思考，一邊在商業公會三樓的櫃檯內做著學徒工作。就在這時，熟悉的嗓音從不遠處傳來。

「書架正在呼喚我。」

「那是妳的錯覺，並沒有。」

我大吃一驚，回過頭去，發現班諾先生、梅茵與路茲都來到了商業公會的櫃檯。和先前被帶來我家時不

一樣，這天梅茵的氣色不錯，也能自己行走，正在對班諾先生回嘴些什麼。上次只是一起做點心和泡澡，梅茵就感到身體不適，但她今天似乎相當有精神，還能跑來商業公會。

……終於見到梅茵了！

一直等著梅茵的我高興得不得了，但她似乎沒有發現我也在這裡。我盡快完成手邊的工作，然後拜託指導人員：「請通知公會長，梅茵來了。」

……今天我絕對不會讓梅茵就這麼走掉。這次一定要贏過班諾先生。

我做了個深呼吸，走向櫃檯，呼喚梅茵的名字。為了讓她多少感到歉疚，我雙手扠腰，不滿地噘起嘴唇。

「哎呀，梅茵？明明春天都要結束了，妳卻從來沒有來找我玩呢。」

（完）

189

後記

《小書痴的下剋上》漫畫版來到第六集了！

第六集的主題可說是梅茵與她的家人。〈家庭會議〉是原作中我個人特別喜歡的章節，所以繪製時投入了不少感情。

另外，我聽說《小書痴的下剋上》不只原作，漫畫版的讀者也是各年齡層都有。因為連我祖母也會看，所以我想年紀最大有到八十幾歲，不曉得最小會到幾歲呢？小學四年級左右嗎？能夠經手一部廣受各年齡層喜愛的作品，我真的感到非常光榮。

《小書痴的下剋上》與印刷博物館的合作活動在上個月劃下了句點，我也假借採訪的名義跑去參觀了。果然博物館就是讓人感到興奮。

這項合作活動還推出了先行販售的周邊商品，我以第一部的角色為主，繪製了壓克力鑰匙圈用的五款Q版人物圖，分別是兩種梅茵，還有多莉、路茲與班諾。有興趣的讀者現在可以上TO BOOKS的官網購買喔♪

最後，接下來的第七集……就是第一部的最終集了。

請大家一起看看梅茵將會迎來怎麼樣的結局吧。

鈴華

┌ Special Thanks.
原作 香月美夜 老師 ／ 封面上色
繪者 椎名優 老師 ／ 和音 老師
SHIMESABA 老師　TO BOOKS
服部Mio 老師　TINAMI 各位編輯

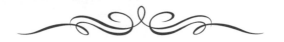

原作者後記

無論是初次接觸的讀者，還是已透過網路版或書籍版看過原作的讀者，都非常感謝各位購買漫畫版《小書痴的下剋上：為了成為圖書管理員不擇手段！第一部 沒有書，我就自己做！》第六集。

本集中，梅茵靠著為芙麗姐蒐集來的其中一個魔導具延長了性命，卻也得知了距離下次再有生命危險，大約只剩下一年的時間。今後到底該怎麼辦？雖然很難對家人開口，還是非得商量不可。召開家庭會議後，梅茵得出的結論就是「要和家人一起生活」、「盡情去做自己想做的事，不留下遺憾」。為了照自己的心意活著，梅茵對造紙一事全力以赴。
至於本集的看點，就是家庭會議了呢。看著鈴華老師所畫的一幕幕場景，我忍不住哭了。每個角色的表情都太棒了，感覺得出昆特真的是名很棒的父親。
再來，是梅茵洗禮儀式時的正裝。我經常聽到讀者表示，就算看了小說，還是搞不太懂正裝到底是怎麼修改的，但畫成漫畫以後真是一目了然。像多莉那時候的正裝雖然有著精美的刺繡，樣式卻很簡單，相比起來梅茵的正裝與髮飾都非常豪華。鈴華老師真的連細節也畫得非常用心。
另外還有一個我個人非常期待的看點，就是班諾已經過世的戀人莉絲。小說中她並不是會出現在插圖裡的重要人物，所以我請鈴華老師設計了這個角色。「人物的外形這樣子可以嗎？」「就是這個樣子！」鈴華老師完全畫出了我心目中的莉絲。

還有，本集當中梅茵也做了磅蛋糕。Quatre-quarts在法語中是四分之四的意思，就是麵粉、砂糖、奶油和蛋，每種材料都加入相同分量所做成的點心。英語則叫作pound cake。順帶一提，其實我也做過磅蛋糕，但若沒有電動攪拌機和可以調整溫度的烤箱，根本做不出來。尹勒絲真是了不起呢。

這次的全新短篇小說我依著鈴華老師的要求，描寫了「明明春天已經來臨，梅茵卻遲遲沒有現身，整天悶悶不樂的芙麗姐」。短篇小說中有一直深信著梅茵會來找自己的芙麗姐；藉由反覆練習、努力讓磅蛋糕變得更好吃的尹勒絲；還有為了可愛的孫女、打起無謂主意的公會長，希望各位讀者看得開心。

最後也要向各位讀者推薦一下。TO BOOKS的官網商城正在販售鈴華老師所畫的Q版人物壓克力鑰匙圈。梅茵、多莉、路茲、班諾，每個角色都非常可愛喔！

香月美夜

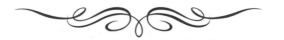

國家圖書館出版品預行編目資料

小書痴的下剋上：為了成為圖書管理員不擇手
段 第一部 沒有書，我就自己做！Ⅵ／鈴華著；
許金玉譯. -- 初版. -- 臺北市：皇冠，2020.06
　　面；　　公分. --（皇冠叢書；第4862種）
(MANGA HOUSE；6)
　　譯自：本好きの下剋上～司書になるためには
手段を選んでいられません～第一部 本がない
なら作ればいい！Ⅵ
　　ISBN 978-957-33-3551-1（平裝）

皇冠叢書第4862種
MANGA HOUSE 06

小書痴的下剋上
為了成為圖書管理員不擇手段！
第一部 沒有書，我就自己做！Ⅵ

本好きの下剋上
司書になるためには
手段を選んでいられません
第一部 本がないなら作ればいい！Ⅵ

Honzuki no Gekokujyo Shisho ni narutameni
ha shudan wo erande iraremasen Dai-ichibu hon
ga nainara tukurebaii! 6
Copyright © Suzuka/Miya Kazuki "2016-2018"
Chinese translation rights in complex characters
arranged with TO BOOKS, Inc.
Complex Chinese Characters © 2020 by Crown
Publishing Company, Ltd.

作　　者一鈴華
原作作者一香月美夜
插畫原案一椎名優
譯　　者一許金玉
發 行 人一平雲
出版發行一皇冠文化出版有限公司
　　　　　台北市敦化北路120巷50號
　　　　　電話◎ 02-27168888
　　　　　郵撥帳號◎ 15261516號
　　　　　皇冠出版社（香港）有限公司
　　　　　香港上環文咸東街50號寶恒商業中心
　　　　　23樓 2301-3室
　　　　　電話◎ 2529-1778　傳真◎ 2527-0904

總 編 輯一許婷婷
責任編輯一謝恩臨
美術設計一嚴昱琳
著作完成日期一2017年
初版一刷日期一2020年07月

法律顧問一王惠光律師
有著作權‧翻印必究
如有破損或裝訂錯誤，請寄回本社更換
讀者服務傳真專線◎02-27150507
電腦編號◎575006
ISBN◎978-957-33-3551-1
Printed in Taiwan
本書定價◎新台幣130元/港幣43元

● 皇冠讀樂網：www.crown.com.tw
● 皇冠Facebook：www.facebook.com/crownbook
● 皇冠Instagram：www.instagram.com/crownbook1954
● 小王子的編輯夢：crownbook.pixnet.net/blog